A STUDY ON HONG KONG BEIWEI CALLIGRAPHY AND TYPE DESIGN

書籍設計＝麥繁桁

香港北魏真書

陳濬人、 徐巧詩＝著

對北魏字體的熱誠──

靳埭強

◉ 香港著名平面設計師 ◉ 香港新水墨運動藝術家

◉ 國際平面設計聯盟（AGI）會員 ◉ 香港藝術館 博物館專業顧問

四

我認識「叁語」是在二○一五年，編著《字體設計100＋1》的時候。這是我花上最大量時間和心神的一本設計專論，尤其是對漢字設計的內容十分重視，包括有字體歷史的陳述外，還評介青年設計師的新作。我在一百個字體設計專題裏，將「叁語」自發研創的「香港北魏真書」寫在第二十四單元上，令我的新書更豐富多彩。

漢字是博大精深的學問，字體設計更是漢字視覺傳達最重要的基礎。研究漢字需要熱愛中華文化的治學態度；創作開發一套漢字字符更要一份刻

苦耐勞的奉獻精神。從陳濬人等香港青年設計師身上，我看到了那份對北魏字體的熱誠。

他們從收藏香港街頭廢棄的招牌大字開始，問底尋根，愛上了上世紀名書法家區建公的北魏體；漸漸梳理魏碑的源流，香港名家的承傳，遊走在香港北魏的前世今生。風氣從商貿興盛，成就了可貴的獨特生活美學。

近幾年間，叁語設計工作室常在設計實踐中探索北魏體的應用與創新，自發設計了不少「香港北魏真書」，表現出色，除了我在著作中發表的西九大戲棚（二〇一四）和營火食品（二〇一五）之外，他們還有更多案例計劃結集出版在新書上與讀者分享。我很高興這新書將要面世！這不只是一本設計作品集，而是名為《香港北魏真書》的著作。這本書全面地研究香港北魏書體的歷史源流與近代發展，評述香港北魏書體筆劃和結構特徵，及其風格與藝術價值；通過探訪、對談和實地考察，將珍貴的物質與非物質本土文化陳示紀錄。叁語的作品就是在這樣的研究過程和基礎上實踐的成果。作者謙稱是「失敗之作」，使我增添了一份崇敬之意！又談到他正在積極探索全面開發香港北魏書字庫的宏願，更令我殷切地期待！

祝賀本書著者陳濬人、徐巧詩，與叁語設計全人們創作和出版成功！同時衷心地向文字愛好者和廣大的讀者推薦此書。二〇一八年六月十八日─戊戌端午午後

寫出香港設計歷史的篇章——譚智恒

◉ 文字及信息設計師、研究者、教育工作者

◉ 香港知專設計學院 傳意設計首席講師

六

文字是傳遞信息的工具，也是傳情達意的視覺媒介。要傳遞字面上的意思，必須通過文字的視覺表達為中介，才能得以順利進行。通過這樣的視覺中介，令文字衍生出多樣化的言外之意，也能盛載更深層次的文化意象。這是文字和字體引人入勝之處：介乎理性與感性、實用與藝術、有意

識與潛意識之間的微妙關係，實在是人類文明的巧妙。

二〇〇六年，我從加拿大回流香港，走馬上任香港理工大學設計學院講師一職。因緣際會，陳濬人就在我在香港任教的第一班學生之中。這本書的緣起，大概是十年前某下午，在紅磡理工大學校園某角落，我、濬人和他幾位同窗好友一席談話間開始的。猶記得好友一席談話間開始的。猶記得我們幾人興高采烈地討論：「究竟香港商店招牌那種帶有獨特風格的書體，對之產生一種傾慕之情，亦認定這風格就代表香港的一種精神面貌。這席話，不單令濬人展開一連串對北魏真書的深入研究與實踐，也令我迷上了這種書體，對香港的城市招牌景觀展開研究。

濬人令我深深體會到何謂教學相長。他不單對北魏真書的歷史進行了系統性的梳理，自己也學習書法多年，擅於分析結構和運筆方法，知法明理。工藝卓越、創造力高的他，不願停留在臨摹階段，不甘為懷舊而創作。他重新審視北魏真書，探討如何使之真正活化傳承，融入當代傳意設計中。他以電子向量曲線和字體設計原理演繹當代的北魏真書字體。十年間，濬人對北魏真書的研究與實踐得以輯錄成書，寫出香港設計歷史的篇章，實在可喜可賀。

七

帶勁有力的香港文字——

葉忠宜

◉ 台灣視覺設計師 ◉ 台北卵形工作室 創辦人

◉《Typography 字誌》主編

記得我第一次到香港，是在二〇一二年去國際文字設計協會 ATypI 的香港研討會與小林章先生會面，傾談他的著作中文版權事宜。當時我對香港理解不多，也未認識字體設計師好友許瀚文（與他爭論 typography 而相識，也是在這之後不久的事。笑～）只能趁着閒暇之餘自己在街上隨處亂逛。話說，我每到一個地方，相機裏大半的記憶體幾乎被各種「文字特寫」佔滿，這次也不例外。由於我當時對漢字設計的理解極為疏淺匱乏，只覺

得非常喜歡那種筆勢強勁的香港老招牌文字，一味地猛拍照留念，心想如此帶勁有力的香港文字，實在比台灣常見的各種楷書風景來得更有趣且具活力。在這之後才開始陸續理解何謂「香港北魏」、「魏碑」、「北魏真書」……等等的詞彙。

也不知怎麼地，我在這幾年間開始沉浸於文字的魅力，甚至於二〇一五年創辦了第一本中文字體設計專門誌《Typography 字誌》，希望引入更多相關的人事物和讀者分享，出版後意外地得到不少支持，讓這本刊物得以存活至今。我在去年開始策劃《字誌 04——手寫字的魅力》時，直覺可以順道透過這個主題來做一篇關於「香港北魏文字」的介紹。為此，我找上了許瀚文討論，他馬上跟我大力推薦在「香港北魏文字」熱血着墨許久的陳濬人。我也藉此開始了解他的創作與研究，尤其驚嘆他總是能夠巧妙地運用這樣道地的香港元素在各種作品上。例如，他為香港精釀啤酒品牌設計的「九龍」二字，光從字形本身就可以讓人感受到濃濃的港味，入口勁而暢快，這就是所謂文字的力量吧！即使他對自己的作品總是謙遜地檢討，我還是非常佩服。這次得知他終於要將這些多年的研究心得整理出書，讓我非常期待，在試讀完著作的篇章後，我更深信各位讀者可以透過他的整理，好好地遨遊其中感受「香港北魏文字」魅力的緣由。

傾盡生命的文字力量——陳濬人

◉ 香港北魏真書 設計師 ◉ 叁語設計 總監
◉ 樂隊 tfvsjs 成員 ◉ 談風 :: vs :: 再說 總監

一〇

文字的視覺表達，只有黑與白構成的虛實空間兩個元素，數千年來讓無數人傾盡生命去圓滿文字的價值。創作經常強調表現個人情感和思想，文字卻超越此時此刻的個人創作，屬於一種與前人及亡靈的共同創造。

文字的視覺表現形式，大多數藉字形和字體呈現。字的形態除了傳遞訊息內容，同時反映出時代美感，還有社會的文化內涵。從一個民族處理文字的手法，就可以看出他們對待文化的態度。如果說讓人居住的建築是體積最大的設計，那麼文字設計也許是生活中最微小的設計媒介，築起人與

人之間的溝通橋樑。從出生至死亡，人誕生於世上，最先和最早的文字關係就是我們的名字。隨着成長，孩子需要學習與人溝通，從學懂由黑與白的空間交錯構成的平面視覺——字形，文字就開始進入我們的人生。從日常閱讀書本汲取知識、查看電話中的whatsapp訊息，直到生命盡頭，死後化成塵土，我們留在世間的最後證明——墓碑，也是藉着文字來傳達。文字看起來微小，卻是世界上最普及和最被廣泛使用的設計，充滿力量。

二〇〇六至〇九年我在理工大學設計學院修讀視覺傳意設計學學士課程，反思「什麼是香港設計」，開始留意到香港街道上挺拔有力的書法文字。當初還未知道什麼是「北魏」，誰是「趙之謙」，只是覺得這些香港招牌的文字風格獨特，比一般常見的書法剛猛生動，而且非常普及地應用於不同層面，似是其他華人城市沒有的現象。後來在全中央圖書館最厚、分成多冊的中國書法全集的清代一冊中，找到趙之謙的書法作品，這種近似香港招牌上的文字風格，才令我開始研究香港北魏設計的方向。回望過去，追溯香港北魏源遠流長的歷史背景時，我同時嘗試發掘將之設計成為字體的可能性，並應用在「叁語」的設計專案中。萬想不到經過幾年的探索，最後竟然發展成為一本書。在繁忙的工作以外，還要騰出時間和精神研究香港北魏，其實也頗吃力。但總覺得，設計師的角色屬於創造，我們

的工作就是要將腦海中抽象的想法／意念實現，為既定事物提供另一種新的可能性。設計師作為社會的一員，有責任發揮所長，為社會帶來一點點改變。如果將「香港」看成一個設計題目，想必非常有趣吧！當我發現香港北魏失落的價值後，就覺得我們不單要保護、理解這種香港「特產」，更需要傳承革新，透過理性思考為當下，甚至未來生活做設計。

透過將研究寫成書，讓我得以梳理過去幾年對香港北魏的研究和發現，並以有系統的方式呈現給讀者。本書分成四個章節，第一章追溯香港北魏的歷史發展，從南北朝、清朝及近代香港三個階段，理解北魏體的演進；第二章從設計角度，分析香港北魏書體的各個特徵，從過去的應用種類到現代日常民生，帶出北魏體與生活密不可分的發展和關係；第三章是由香港北魏研究衍生的電腦字體設計——香港北魏真書，分享創作這套設計背後的意念和細節，收錄了二十多個實踐設計的專案例子；第四章則是與香港字體設計師、教育家、插畫師，進行以香港北魏為主題的對談系列，帶出不同的理解和欣賞角度。

香港北魏研究其實並不是我的最終目標，它是在籌備「香港北魏真書」的字體設計前，研究書體和設計的知識基礎過程。此書的出版，將標誌着計劃的新階段——「香港北魏真書」字體的研製正式啟動！

一二

文字，
超越此時此刻的個人創作，
是一種與前人及亡靈的共同創造。

一四

我們想說的設計是⋯⋯——徐巧詩

◉ 設計編輯 ◉ Talking Hands 工作室 創辦人

◉ 啟民創社 成員及傳訊主管

設計有什麼好寫？來來去去不都是談創意嗎？當我在《明報周刊》Book B 主理生活空間版時，一直堅持發掘新角度說設計，不是「天馬行空」或「型格」，而是從生活、文化和歷史角度思考設計的重要性。

字體近年成為創意藝文界特別關注的議題，兩岸三地不時舉行字體設計展覽、研討會，或組成獨立團體，製作出版物、紀錄片或眾籌計劃，與大眾推廣對字體設計的認識和交流討論。這個本來是設計專業的小眾題目，

現在已是人人關注的議題，也吸引不少年輕人投身設計行業，至少普遍來說，坊間的確是多了懂得辨析和欣賞字體的人。然而，字體不能夠只作美化或裝飾手法，作為人類日常使用的溝通媒介，它也許是最容易被我們遺忘的文化產物。

認識陳濬人，早於這些熱潮之前。二〇〇九年的他剛畢業即成立叁語設計工作室，那時已嘗試在品牌標誌和海報視覺中加入字體設計。設計工作以外，他還組樂隊、做音樂和寫書法，不是當作興趣、嗜好，而是持續且有紀律地練琴和習字，研究招牌字上的書法風格則是在幾年後的事情。

二〇一三至一四年，香港都市更新議題鬧得沸沸揚揚，舊區清拆重建，老店被淘汰結業，數碼科技盛行，短短幾年間，傳統活字印刷和手寫書法的招牌悄悄地從我們的身邊消失。然後社會出現了一次又一次的文化保育和社會運動，讓香港人重新思考本土身份和未來發展的問題。作為設計師，到底我們研究招牌書法字，只是為了保存視覺文化？懷舊？活化創新？還是消費香港本土文化符號？這些行為只能表面地宣示情緒，為了更深入地梳理社會現象，我們終究還是得謙虛踏實地研習中國文化和美學，這條路沒有捷徑，沒有速成班或懶人包，香港人的創新應該源自我們對生活的好奇、觀察和再創造，這樣才能夠培養出代代相傳的文化根基。願這本書可

以作為一個起點，讓讀者透過日常例子、設計思考、有系統的美學研究和訪談，從香港北魏招牌字中追尋背後豐厚的歷史養分，鼓勵年輕一代在傳統文化和紮實的工藝基礎上，利用各種當代演繹手法，創造我們理想的生活模式。

陳濬人剛開始研究北魏體時，便找我一起訪問不同界別的人士，尋找和討論香港北魏招牌上的書法字體意義。從二〇一四年採訪南華油墨公司的蘇世傑墨寶、為九龍啤酒撰寫品牌包裝廣告文案、二〇一六年籌備香港北魏真書出版計劃、在叁語設計工作室跟着王覺亮老師學習書法、四出採訪和對談等。在這段撰書過程中，我們發現了許多隱藏於港式生活中的地道應用例子和傳統文化精神，每次都讓我們對中國歷史、前人經驗深深敬佩。在源遠流長的漢字書法世界中，我們只是小小的微塵罷了。大學時曾經在趙廣超的中國文化課堂上聽過，設計師透過研究進入傳統中國生活和藝術文化，在現代與傳統之間，過程猶如跟古人 shake hand（打招呼／接觸）……美國波士頓大學藝術史教授白謙慎在《與古為徒和娟娟髮屋：關於書法經典問題的思考》書中則提出另一個角度，詢問書法在古與今、名家與無名氏、藝術與社會、平民與精英間的角色。香港招牌上的書體，其實潛藏了重要的中國文化線索，期待大家日後繼續有系統地研習和發掘。

一六

香港人的創新，
應該源自我們對生活的好奇、
觀察和再創造。

目次

序

對北魏字體的熱誠——四

靳埭强

寫出香港設計歷史的篇章——六

譚智恒

帶勁有力的香港文字——八

葉忠宜

作者序

傾盡生命的文字力量——一〇

陳濬人

我們想說的設計是……——一四

徐巧詩

一 源流 · 香港北魏的歷史及文化價值

I 南北朝魏碑——二四

◉ 魏碑的媒介和種類／造像記／墓誌銘／
摩崖石刻／◉ 魏碑書法風格

II 清代 · 趙之謙——五二

III 近代 · 區建公、蘇世傑——七二

◉ 香港北魏落地生根／◉ 訪尋蘇世傑的墨寶

二 賞析 · 香港北魏的藝術價值

I 香港北魏的書體分析——九六

◉ 筆劃特徵／橫劃起筆及收筆／豎劃起筆及收筆／撇捺／
橫豎轉折／豎鈎／◉ 結構特徵／產生穩定感的梯
形結構／中軸線／辨識度

II 無處不在的香港北魏——一一六

◉ 造像記／◉ 招牌／◉ 銀行招牌／
◉ 書籍、廣告／◉ 貨車／
◉ 摩崖／◉ 墓碑／◉ 節慶民生

III 與王覺亮學習書法——一五四

◉ 建公書法學院／◉ 從古到今

IV 楊佳北魏貨車體——一六四

◉ 學書法、謄寫劇本到一手包辦貨車字／
◉ 獨門噴字製作

三　演繹・香港北魏真書設計

I 如何分辨不同版本的北魏？——一七八
◎北魏真書，北魏楷書與楷書／◎香港北魏／
◎香港北魏真書／◎魏碑電腦字體

II 文字與媒介之特性和審美——一八二

III 香港北魏真書的設計方向——一八八
◎字號範疇／◎節奏感／◎細節
◎字體風格範疇／◎筆劃設計／◎內文字

IV 香港北魏真書設計集——二〇二
（二〇一四——二〇一八）

後記——三三三
在香港北魏之前

四　對談・字體與城市

I 香港轉角——二三八
與麥震東談香港北魏入畫

II 西方設計學 VS 香港北魏招牌——二五四
與譚智恒談設計教育

III 從書法到電腦造字——二八二
與柯熾堅談造字

IV 在設計專業與感性之間——三〇六
與許瀚文談北魏真書

參考書目——三四〇

鳴謝——三四一

追溯香港招牌上的北魏體，其歷史源流從近代書法家區建公、蘇世傑、卓少衡等，至清朝魏碑書法大師趙之謙，最遠可追至魏晉南北朝的碑刻文字風格。談香港北魏真書的設計前，第一章是我們追溯北魏招牌書法字背後的歷史源流和文化價值分享，目的不是為了說歷史，而是深入分析北魏體創作的精神價值。

一
源流

香港北魏的歷史及文化價值

南北朝魏碑

◎ 文／陳濬人

在每個時代裏，當文化開始僵化時，社會中自然會生出一種求變精神。魏晉南北朝的碑刻文字風格、清代結合碑刻及帖的風格，其實都是源自這種突破求變的精神底蘊。

到底北碑書法字的視覺語言為何擁有如此龐大的活力，我們先要了解產生這種書法風格的朝代背景，包括社會、政治環境如何影響書法文化的發展。北魏由北方遊牧民族的鮮卑族建立，其語言文化跟漢族差異甚大。北魏孝文帝，本名拓跋宏，幼時由漢人祖母馮太后攝政，也許因此而受其漢文化及政治思想影響。當時北魏早已統一華北，公元四九〇年拓跋宏親政後，積極推行漢化運動，包括以漢語取代鮮卑語、漢服取代鮮卑服，甚至將鮮卑姓氏改為漢姓，如將自己的姓氏拓跋改為漢姓「元」。北魏國都原本位於山西的平城，為了更容易控制中原地區以及加速漢化的步伐，孝文

二四

帝於四九四年遷都至較多漢人的洛陽，也就是後來產生大量石窟北碑的集中地。儘管孝文帝的漢化運動手段強硬，甚至可能滅絕了現在已經難以追溯的鮮卑文化，但這場漢化運動卻為中原混合了外族文化，打破文化僵化的風氣，令北魏在短短幾十年間建立了豐盛的文化遺產，養育出傳統毛筆書法以外的碑刻文字文化，影響力遠及一千五百多年後，今天香港的城市面貌。也許多元的文化混合，從來也是產生新文化的重要基因，有如爵士樂在美國誕生時，同樣是多種文化的混合結果。

南朝及北朝的書體，都是承繼前朝三國時期鍾繇 1 發展出的「真書」字體。「真書」的定義一直以來都比較含糊，一般說法都認為「真書」是楷書的別稱。但較準確而言，應該是鍾繇或當時社會共同演繹和改良隸書的集體成果。「真書」即是隸書發展成楷書前的狀態，它仍然有隸書的特徵——字體偏橫。後來因為政治文化的差別，南朝及北朝各自發展出不同的真書面貌，加上隋唐才開始建立楷書的概念——字體工整統一，結構也漸漸從橫向發展成縱向。因此由魏到隋朝期間發展的各種書法風格，大部分都屬於真書（fig 1-3）。

北魏的碑刻作品之所以能發展出多種書法風格，大刀闊斧、自由放任，我綜合出主要有三個成因：首先是社會對碑刻文字的大量需求，製造極

祕書監撿

侍中鉅鹿

廿丗曰王

多的創作機會。第二是當時正處於隸書演變成楷書的過渡期，或稱「真書期」，尚未發展出楷書「楷模」的規範，所以有更多發揮空間，讓書家或雕刻家發掘更多筆劃設計及裝字結構的可塑性。第三其實很多碑刻的作品並非出自名書法家，屬民間作品，甚至是鐫刻工匠在沒有書丹[2]的情況下，直接在石材上製作，因此發展出一種「刻」出來的字體風格。你大可以想像不同時代的人以刀「刻」、毛筆「寫」及電腦「勾」出來的中文字，字體自然會因應製作工具的媒介特性，而衍生出各自的風格（fig.4）。

若果聘請了名家寫書丹，鐫雕刻工匠自然會小心翼翼地緊隨原作，絕不會加入自己的演繹，盡量忠於原著。相對於此，南朝則繼承了東晉書法大家王羲之優雅的書風，發展出端正工整的文字。再加上南朝沿襲三國時期曹操自東漢以來日益奢華的喪葬制度，繼而杜絕了被視為奢侈品的碑。由於北魏碑刻書法沒有南朝所謂「正統」書法的遺傳，加上漢族為主的中華地域一向敵視「外族」，後世並沒有重視北魏文化所建立的風格，直至清代，方由一眾書法家提倡學習北碑，以刺激僵化、千字一面的書法風氣。

從歷史發展演變的過程中，讓我了解到一種文字風格的出現，除了當時社會的文化因素，更可以從承載文字的媒介、表達的內容和書法風格的背

二九

4　北魏體製作工具媒介變遷〈左至右〉：�刻刀→毛筆→電腦線條

景切入了解。

魏碑的媒介和種類

魏碑的出現，是為了記錄重要的訊息，流傳後世。紙和絹雖然方便書寫，卻難以永久保存，堅硬的金、石、銅則能夠經歷風雨磨蝕。

「碑」是石刻的統稱，根據形制不同，又可細分為「碑」、「闕」、「碣」等多種。碑一般指單獨豎立且無依靠的石柱或石塊，呈方狀；碣則是呈圓形的石碑；置於門上的石刻為闕。

魏碑的內容種類繁多，包括「墓碑」、「祠堂碑」、「神廟碑」、「記功碑」等，文體格式則有「銘」、「頌」、「敘」、「記」、「誄」 3 等。最常見的魏碑主要有以下三種：

造像記

南北朝是佛教由印度傳入中國的一個重要時期，因為佛教本身具備不排他的性質，很快地融入胡漢文化中。佛教的興盛同時帶來了大量製作佛像的

需要，孝文帝遷都洛陽後，隨即在龍門開拓石窟，建造數萬尊佛像，魏碑作品最廣為人認識的《龍門二十品》，就是在龍門石窟中的古陽洞，於建造佛像後留下的題記，記錄造佛像的原因、時間、建造者、祈願內容、供養人（出錢建造者）等資料。

墓誌銘

埋在墓中陪葬，記錄死者生平事蹟或祭文的石刻，也會列出官職、譜系等。「銘」是哀悼和稱頌死者的韻文。墓誌之所以盛行，主要有四個原因，首先當時的集體意識認為，立碑屬於奢葬形式，奢華的墳墓會惹來盜墓者盜竊破壞，更會將遺體曝屍於野，為了避忌而轉為埋在地下的墓誌形式。

第二個原因是，南北朝時期戰亂連年，國家經濟嚴重受創，物質嚴重短缺，因而無法厚葬。

第三個原因則是自東漢後，中國長期處於分裂狀態，躲避戰亂而逃離家鄉的人，為了後人能夠將自己的骸骨與先人歸葬，因而設置墓誌以供識別，間接地讓墓誌銘興起。

第四個原因是早從三國時代起，曹操為了打擊世家大族的權威，抑壓浮

三一

山東雲峰山〈魏晉南北朝──鄭文公下碑〉

山東曲阜〈魏晉南北朝──張猛龍碑〉

河南洛陽〈魏晉南北朝──龍門石窟〉

浙江紹興〈清朝──趙之謙〉

廣州新會〈近代──區建公〉

香港〈近代──區建公〉

華的風氣，提倡節儉的喪葬方式，嚴禁墓前立碑。

直至南北朝時期，南朝繼續實施禁碑令，導致沒有太多碑刻作品流傳，因此現今大部分的碑刻作品都是源自北朝。當我發現了這個導致魏碑產生的社會歷史背景時，不禁對照香港於二十世紀五、六十年代出現大量魏碑招牌的情況，以及近年政府以公眾安全為理由，大規模地拆除不符合「小型工程監管制度」[4] 規定的招牌，令香港北魏招牌在短時間內幾近絕跡，這個現象會否如曹操禁碑，反而衍生墓誌銘的文化般，香港北魏招牌絕跡，成就另一種新字體風格的文化延續？

摩崖石刻

摩崖是以山上天然巨石為素材的石刻，作品篇幅較短且字體面積龐大，從遠處看也能清晰易見。摩崖石刻因為鐫刻難度高，能夠留傳後世的作品比造像記及墓誌銘少得多。有趣的地方是，碑刻文化隨中國佛教的普及而而興盛，摩崖石刻的出現卻是始自北周時期，為了對抗廢佛運動而產生的現象，佛教徒為求「金石難滅，托以高山，永留不絕」，將佛教經文鐫刻在高山上，希望流傳後世。

三三

當中最為人所認識的是鄭道昭在現今山東天柱山的《鄭文公上碑》及雲峰山的《鄭文公下碑》，內容歌頌其父鄭羲的生平事蹟；以及王遠的《石門銘》，記錄修復石門道的銘文。鄭道昭及王遠是少數被歷史記錄下來的北魏書法家，而《石門銘》更罕有地留下了鐫刻工匠武阿仁的名稱。

魏碑書法風格

碑文主要的功能是記錄嚴肅的訊息並將之流傳後世，文字風格自然以清晰、方正和凝重的隸書及真書為主，草書這類重視表現文字氣韻和節奏的風格就不太適合。

「魏碑」其實是一種概括的統稱，意思指魏晉南北朝時代，北朝的北魏、西魏東魏和北周北齊期間出現的所有字體風格，當中包含了多種獨特風格，字體結構差異很大，採用的字體包括隸書及隸書過渡至楷書期間的真書字體。也有人將南朝的碑刻作品《爨寶子碑》及《爨龍顏碑》一併歸納為魏碑。

魏碑的字體風格，可以概括地分為五大種類：

● **方筆為主**，筆勢銳利露鋒；中宮結構緊密，外部開張舒展，裝字時而

樸拙，時而險峭。刀刻感覺強烈。龍門四品的《始平公造像記》、《魏靈藏造像記》、《楊大眼造像記》、《孫秋生造像記》屬此類（fig.6-7）。

● 圓筆為主，中宮結構寬博，筆劃粗幼對比度低，整體感覺溫文大方。《鄭文公下碑》、《石門銘》屬此類（fig.8-9）。

● 接近楷書形態，筆劃有毛筆的筆觸，結構工整平均，較多圓潤線條，開始出現水滴形的點劃，感覺秀麗流動。《元琰妻穆玉容墓誌銘》、《元詳墓誌》、《司馬顯姿墓誌》屬此類，當中《高貞碑》則達唐楷的形態（fig.10-11）。

● 接近隸書形態，屬於早期魏碑，橫劃水平，結構方工，收筆波磔狀，轉接仍然是直角形態，感覺樸拙。《爨寶子碑》、《鄭長猷造像記》、《中岳嵩高靈廟碑》屬此類（fig.12）。

● 異類作品，如《慈香慧政造像記》。用筆近似其他碑刻作品，但裝字結構奇異（fig.13）。

雖然「魏碑」的風格包羅萬有，當中亦有共通的特點。較明顯的特色是雄壯的筆劃，及收放隨意的筆劃結構，與南朝纖瘦端正的王羲之及王獻之「二王」派別相映成趣。

大部分的魏碑作品均沒有署名，相信是民間書家作品，所以書者已難

跡

標

誕

之

迹

邁

斛

希

玄

火

世

之

刎

方筆　　6　　《始平公造像記》〈右〉

　　　　7　　《魏靈藏造像記》〈左〉

圓筆　　8　《鄭文公下碑》〈右〉
　　　　9　《石門銘》〈左〉

珽妻穆夫人墓
人諱王容河南
曾祖堤寧南將
刾史祖表中堅
國子火如意尤

故　帝　司　人
世　第　馬　諱
宗　一　氏　顯
宣　貴　墓　姿
　　嬪　誌　河

楷書　　10　《元珽妻穆玉容墓誌銘》〈右〉
　　　　11　《司馬顯姿墓誌》〈左〉

旰 沃 渦

春 喪 火

秋 寰 百

廿 冀 其

堕樹時日未

濕芰　　慈

湲　　　　常

津幽臨

宗執

異類　　13　《慈香慧政造像記》

以溯源，但其中最著名的龍門四品中的《始平公造像記》卻留下書法家朱義章的署名，《孫秋生造像記》亦留下蕭顯慶的署名。朱義章及蕭顯慶二人沒有歷史記錄，相信是他們為這兩塊碑作書丹，但何人鐫刻就不得而知。這兩塊碑刻連同《楊大眼造像記》，都有極相似的字體風格：

● **筆劃鋒利凌厲**——相信是刀刻的結果，因為書法較難製造如此鋒利及刀削般的效果（fig.14）。

● **轉接、鈎劃爽快**——筆劃設計的取向多是大處着眼，雖然省卻了很多毛筆書寫的特徵，卻營造出斬釘截鐵的效果（fig.15）。

● **點劃鋒利**——與一般圓潤的點劃大相逕庭，點劃筆急速的收筆呈三角形（fig.16）。

14　《牛橛造像記》的「一」
15　《王元詳造像記》的「別」
16　《始平公造像記》的「容」

●特殊的包圍結構風格——左邊豎劃收筆果斷急速而產生稜角，右上角

呈切割狀，以致包圍結構呈五角形甚至是六角形。如《孫秋生》的「昌」

字。《始平公》中的負空間 5 更保留四方形，如「四」字，外形活潑卻不失

穩重。（fig.17）。

●橫劃起筆凌厲而中段行筆收窄——《魏靈藏》的橫劃屬四品中最凌厲，

如寺廟翹起的屋簷，產生令人生畏的莊嚴感（fig.18）。

●按整體感觀而伸縮、穿插、避讓的筆劃結構——《孫秋生》的「輪」

字為了保留「車」的完整而將橫劃結合至「冊」（fig.19）。

●為避免過分擠擁而減少筆劃連接的空間——如《楊大眼》中的「楊」、

「梁」、「英」、「依衣」、「眾」（fig.20）。

17

18

19

17　《始平公造像記》的「四」

18　《魏靈藏造像記》的「法」

19　《孫秋生造像記》的「輪」

● 結構茂密，負空間雖然緊湊卻非常平均——《孫秋生造像記》的「像」（fig.21）。

● 內收外放——中宮筆劃緊密，以致外部筆劃得以舒展。《司馬顯姿墓誌》的「銘」（fig.22）、《牛橛造像記》的「段」、《元瑛妻穆玉容墓誌》的「親」。

● 中軸線偏右——與一般楷書中軸線偏左相反。《牛橛造像記》的「樂」、「牛」，《元瑛妻穆玉容墓誌》的「元」（fig.23）。

● 外部筆劃尖銳，內部空間筆劃圓潤——《始平公》的「則」、「真」（fig.24-25）。

● 結構變化多端——沒有南朝嚴謹的結構規範，收放自如，亦是令整體節奏疏密有致，生動奔放的原因（fig.26）。

20

21

22

20　《楊大眼造像記》的「眾」
21　《孫秋生造像記》的「像」
22　《司馬顯姿墓誌》的「銘」

● 調整筆劃粗幼以達致整體的平均——《始平公》的「下」、「十」、「二」

字，因為筆劃較少而刻意加粗，從而令整段文章粗幼平均（fig.27）。

魏碑的美學價值與一般書法的審美觀不同，因為魏碑呈現的是鐫刻工匠

演繹書法作品的結果。鐫刻的石材及工具均會直接影響字體的面貌，有些

可能是工藝粗疏而產生的意外，有些可能是鐫刻工匠刻意的演繹，亦有

些可能是受時代風氣，或是民族文化的影響。雖然乍看來的感觀或略嫌粗

獷，但每當細心分析時卻發現大部分筆劃負空間平均，亦有規律含蓄的弧

度以加強張力，這些細節似是反映刻意的演繹多於技術的不足。北魏前朝

所經歷過的幾百年動盪，或是鮮卑民族豪邁的民族心理，又會否是衍生此

風格的原因呢？正統的中國書法一直以二王以及唐代楷書為正宗，但唐代

23　《元玹妻穆玉容墓誌》的「元」

24　《始平公造像記》的「則」

25　《始平公造像記》的「真」

23

24

25

27　《始平公造像記》的「十」放於段落中

很多出色的書法家，以及後來被視為經典的字體，其實亦取法於魏碑，例如顏真卿的字體風格其實源自東魏的《呂望碑》，後世也許因為對外族的成見，令魏碑向來都不受重視。如立碑人所願，魏碑雖飽歷歷朝代更迭及歲月風雨洗禮，但金石難滅，果然能夠永留不絕，終於在千多年後的清代，讓這種古老的變革精神重新被喚醒。◎

1／鍾繇，三國時代魏國重臣，著名書法家，對楷書的發展影響深遠，與東晉書法家王羲之合稱「鍾王」。

2／書丹，又稱用丹，碑刻術語。刻石，包括碑、摩崖、造像和墓誌等類型的工序之一。以毛筆蘸硃砂在碑石或者其他器物上直接書寫，方便工匠落刀。

3／誄：古代喪葬儀式上使用的一種哀祭文體，記敘死者功德，以示哀悼。

4／招牌監管制度，依據《建築物（小型工程）

規例》（第123Z章）制訂的「小型工程監管制度」於二○一○年十二月三十一日全面實施，招牌擁有人可以選擇根據簡化規定，為某些規模較小及潛在風險較低的特定類別招牌，進行豎設、改動或拆除工程。據屋宇署粗略估計全港約有十九萬個招牌，目標清拆逾六千七十個招牌，大部分為伸出式、豎設於懸臂式平板的露台或於建築物屋頂的招牌，尺寸都未能通過條例標準。

5／負空間：在西方藝術中指物體與物體之間所產生的影像，稱為「負空間」（negative space），也就是所謂的「地」。

清代——趙之謙

◉文／陳瀋人

上文所說，「魏碑」只是一個概括的範疇，它其實包含多種字體風格。在香港常見的書法招牌，字體風格雖然統稱為「魏碑」，但其實並沒有指明是哪一種，在我的研究中，發現應該是較接近清代書法家趙之謙（fig.1）所演繹的魏碑。

在研究香港北魏書體的過程中，看了大量書籍、碑帖和資料，將它們加以綜合、比較分析後，我發現魏碑經歷了三個階段的風格演變，才發展成香港常見的北魏。趙之謙所演繹的北魏屬於第二階段，亦是變化最大的階段。在中國書法的早期發展階段，即楷書形態還未成熟時，有很多字體的成因都不是有意識的創造，而是源自許多匠人或民間的書家，他們不自覺地摹仿前人的字體演變而成，這種來自人與人之間互相交流的影響，醞釀出反映當時風氣及潮流的共性風格，成為民族的集體創造。直至楷書定形

後，中國才有成熟的書寫風氣，終於建立法度和書「法」，個體的藝術表現，慢慢地取代集體創造。清朝乾隆期間，「揚州八怪」的革新風格，特別是金農的漆書（fig.2）及鄭板橋的六分半書，達到前所未有的個人風格表現，因而被時人視為怪異，亦衝擊了向來以王羲之及王獻之為正統帖學書法的約定俗成概念，從而衍生出透過考古研究前朝的風格，以豐富時人字體的美感。這時清末的趙之謙，就是透過深入研究一千四百年前的魏碑字體吸收美學養分，從而創造出屬於他獨一無二的書法風格。

論由不居秦以下

游心多在物之初

書門金壽六十叟書

趙之謙的一生如電影悲劇，歷盡坎坷困頓。他生於一八二九年浙江會稽（現今的紹興），一個家境富裕的商人地主家庭，可惜兄長趙烈因訴訟敗訴，導致家境漸漸敗落。趙之謙十四歲喪母，二十五歲喪父，三十歲時考中浙江鄉試舉人，兩年後家鄉卻被太平天國攻佔，只得逃難，同年妻子及女兒先後病逝。三十三歲取號悲盦，以紀念妻女。趙之謙痛失家人，唯有寄望官職，可惜四次上京考試全部落第。也許是人生悲壯的歷練，鍛煉出趙之謙的藝術意志，把全副精神貫注到學術和書畫中，以至創造出倔強不屈，似在對抗命運般的書法作品（fig.3-4）。

東晉的王羲之及王獻之的書法一直以來被視為正統，大部分應試赴考的人都以顏真卿楷體作答試卷。趙之謙早年如所有習書人一樣，先後習楷書經典。根據他所著的手稿《章安雜說》，他二十歲前主要練習顏真卿的《顏家廟碑》，每日寫五百字。

金石學則是當時新興起的書法潮流，由清代學者阮元、包世臣及康有為等人發起，提倡學習魏碑的雄強，彌補傳統帖學的柔弱，先後書寫了《北碑南帖》、《藝舟雙楫》及《廣藝舟雙楫》，掀起書壇研究魏碑的風氣，鄧石如可算是當中實踐的佼佼者。

在趙之謙溫州避難期間，也許接觸到包世臣的《藝舟雙楫》，因而開始

薄帷鑑明月

高情屬天雲

子固仁兄屬書

弟之謙

陽八萬

清地八

爲開千

天闢歲

趙之謙書法　　3　《行楷薄帷高情五言聯》〈右〉
　　　　　　　4　《楷書冊》〈左〉

對金石學產生興趣。其後赴北京參加會試落第，再留三年預備考試。這段

期間與胡澍、沈樹鏞、魏錫曾等金石同好，互相交流魏碑的研究。當時到

北京參加科舉考試的人多住在琉璃廠區，是買賣古玩商店的集中地，趙與

友人經常到琉璃廠，收藏及研究珍貴的拓印本。在這段時間趙之謙深入研

究魏碑《龍門造像記》及鄭道昭的作品。趙更擁有摩崖《鄭公碑》的拓

本，亦有臨摹此碑的作品（fig.5-6）。從趙公臨的《鄭文公碑》可以看出他

並非追求忠實摹仿的實臨，文字結構雖有原碑的寬博，但裝字取勢刻意險

峻，筆劃更為婉轉，延伸的筆劃也更舒暢，甚至運用了與原著不同的異體

字。

在趙之謙的篆書及隸書作品中，不難發現相同時代書法家鄧石如及徐三

庚的風格特點（fig.7-8），而楷書，則可以在女書法家張綸英的魏碑作品中

發現很多相同之處（fig.9-10）。

這班書法家同時研究魏碑，卻會因為不同的想法而產生出不同的演繹方

式。例如研究魏碑的清代書法家陶濬宣，嘗試以紙筆重現刀刻的魏碑筆

觸，銳利的筆劃及剛硬的結構的確復刻了魏碑的特質，卻缺乏了自己演繹

的個性。沒有石材的風化質感，銳利的筆劃顯得鋒芒畢露。

李瑞清同樣受《鄭文公碑》啓發，發展出來的風格卻跟趙之謙大相逕

庭，李氏汲取了《鄭文公碑》中宮寬鬆的結構，以及瘦圓的用筆，其顛簸的用筆嘗試營造風化石材古樸的效果卻太刻意造作（fig.11-12）。

趙之謙研究魏碑之餘又會融會貫通，結合帖的柔和流暢，甚至集隸書、行書、魏碑的特點於一身，更重要是他了解魏碑及帖本質上的分別──魏碑是以刀刻在堅硬厚重的石壁上，石頭物質上的特性產生銳利的筆劃，加上一千多年的歲月風化，為字增添了一份滄桑歷練的風骨，這些特點未必是書者或鐫刻者（有部分魏碑被認為是工匠直接雕刻，而並非按照書法家的書丹刻畫）的原意。

毛筆物質上的特性是柔軟輕盈，紙絹是順滑吸墨，在紙上書寫雖然是靈活多變，可圓潤亦可剛硬，但本質上較適合表現圓潤流暢的線條。所以趙之謙寫的魏碑，在演繹方式上創造出截然不同的面貌，一方面吸收了魏碑靈活生動的結構特色，其隸書風格則偏向扁平的字形，筆劃更強調紙墨特性的圓潤敦厚感。

趙之謙在他所著的《章安雜說》中，提及到臨摹假若只着重模仿，就會失去書法本來的意義。他不拘泥於純粹模仿剛猛的碑學或秀麗的帖學，進而從中汲取養分去滋養自己獨一無二的風格，這個特點就是趙之謙的出色之處。他的晚期作品更加結合了行書流麗的線條節奏。行書通常用於日常

稟三靈之淑氣應五百之恒期乘

和載誕文明對世馬信樂道攄德

依仁孝弟端雅寫口愙行六藉孔

精百氏備究八素九上靡不昭

人倫禮式陰陽律厤九斬留心達

子梅方伯大人鑒　趙之謙

孔泉香鑑有述作

劉略班藝供研搜

書奉

瑞腴先生雅畫

完白山人鄧琰

多堂三兄大人屬書

三辰既朗遇趨戈

两金相射冰神鋒

晉書祖逖傳

宋書符瑞志

同治戊辰八月撝叔弟趙之謙

高文瞻雅風雲疾

浙景含和草木榮

婉孌張綸英

林放大賢畢萬有後

老彭信古文殊內觀

青士尊兄大人屬書即集蘭亭敘字

同治乙丑九月撝叔弟趙之謙

公棄三靈之淵氣應

五五百之恆期乘和載

誕文明冠世萬信樂

道攄德依仁

近代學北碑者務追險遠成怯刀
東高而反近此乎三巴中�... 多不可辯
攀之境宣統元年三月李瑞清

快速記事，本質飄逸，筆與筆之間有牽絲（fig.13）相連，字的比例可以隨意拉長縮短，藉此表現書者當下的感情變化。魏碑則是應用於嚴謹的正式記錄，本質工整穩重，多有方格襯底，字與字之間的空間均等。趙之謙竟然能夠融合這兩種本質對立的風格，完全將魏碑推進同代其他書法家沒有探索的領域（fig.14）。除了書法作品外，也可以在他的尺牘看到他把行／草魏碑融入日常隨意的書寫記事中。（fig.15）然而，他創新的風格也惹來批評，褒碑貶帖的學者康有為便認為：「撝叔（趙之謙的字）學碑亦自成家，但氣體靡弱。今天下多言北碑，而盡為靡靡之音，則撝叔之罪也。」認為雖然趙之謙透過研究魏碑而自成一家，風格卻是靡弱，甚至認為他破壞了學碑應有的風氣。雖然被抨擊，但是趙之謙的書法成就有目共睹，影

13

響力不單延續到清末民初，更南下由廣州及香港的書法家傳承，甚至透過

華僑越洋的發展，傳到海外唐人街的商舖招牌上。清朝興起的金石學風

氣，後來也影響了日本的書壇，吸引不少日本人如篆刻家河井荃廬、美術

家及文物收藏家中村不折收藏。一九四四年，在趙之謙逝世後六十年，東

京美術館舉行的「趙撝叔先生遺作展覽會」中，展出約一百二十件趙之謙

作品就是河井荃廬的收藏品。可惜一年後美軍轟炸東京，把河井荃廬的家

宅連帶珍貴的書畫一併炸毀，河井荃廬亦因此喪命。

趙之謙於一八八四年逝世，時年五十六歲。三年後即一八八七年，區建

公在廣東出生，在中國歷史上清朝與民國交接的新時代之後，趙之謙的書

法精神透過後來以北魏書體體獨步書壇的區建公傳承到香港。◉

數點雨聲雲鉤住

一枝花影月移來

六橋乙凡六叉屬

趙之謙

趙之謙書法　14 行書〈右〉
15 尺牘〈左〉

III

近代——區建公、蘇世傑

◎文／陳濬人十徐巧詩

香港北魏落地生根

沒有區建公，也許北魏書體就不會在香港落地生根，醞釀成為獨特的香港北魏招牌風格。區建公為我城留下了很多招牌書法作品，雅俗共賞，令煩囂的街道轉化成生活空間中的畫廊。在多年來的資料蒐集中，我們發現坊間並沒有太多關於區建公的資料記錄，幸而透過區建公的門生王覺亮及楊佳，我們得以從二人的口述故事中，一點一滴地還原區建公的歷史和創作方法。

區建公（fig.1-3）生於清末一八八七年的廣東新會，年輕時跟隨同是新會人、康有為的弟子盧湘父學習經史詞章之學。盧湘父是舉人，畢生從事教育事業，曾於澳門創辦湘父學塾，以及在香港創辦女子學校及男校。盧湘

父同是一位書法家，也許區建公就是深受他影響，在皇后大道中創立建公書法學院，以教育及普及書法藝術為畢生事業。區建公更免費為窮苦學生施教，如王覺亮少年時輔助區建公教授書法，換取學費及食宿。

區建公的北魏體招牌作品，可説是建構香港街頭視覺的重要一環。他的書法作品除了遍佈港九新界外，亦影響了五十至八十年代流行的書法風格。同時期的書法家蘇世傑、卓少衡亦有少量的北魏體商號題字。即使大家都以北魏為基礎，風格卻截然不同；至於他的姪子區賢威及區襄甫（區襄甫同時為建公書法學院的監事長），亦受他影響，以北魏題字。

坊間見到的區建公作品，主要出現在商號牌匾，他亦為政府機構、公營機構、書籍、建築物甚至寺院題字，大部分都是以趙之謙演繹的魏碑（本書稍後會解説北魏、趙之謙魏碑、香港北魏的分別）為基礎，再結合區建公獨有，充滿魄力、剛猛挺拔的風格而成（fig.4-5）。

區建公以魏碑聞名，亦擅長各書體，精通各種魏碑風格。區建公曾在個人書法展覽中展出他臨摹楷書的典範《九成宮》、《楊大眼造像記》、《李璧碑》等等。可見他涉獵範疇之廣，及深厚的基礎（fig.6）。

區建公認為要創造出個人的書法風格不能只臨摹一種書體，必須學習各

七三

1　區建公，攝於建公書法學院〈圖／王覺亮〉

良玉潤珠精神流照

吉金樂石左右交輝

兆玲同宗賢姊惠鑑

一九五七年冬區建公于香江

蘊斯文於衡汲延德聲乎州閭和平中舉
秀才荅策高第擢補中書博士弥以方正
自居雖才望稱官而乃曆載不遷任以清務
簡遂乘閒述作注諸經論撰話林數弓莫
不玄夛聖理超異恒儒又作孔頴誄靈巖
頌

建公臨鄭文公碑

區建公

家麵

Vehicle
waiting will be

八
一

種書體吸收養分。結構是漢字的基本，書者必須打好基礎，先理解漢字字型典型的結構美感及局限，才能逐漸打破規限。故此區建公教授書法時，必先要學生臨摹楷書的典範如歐陽詢《九成宮》。《九成宮》是構成主流漢字美感的字帖之一（魏碑、趙之謙等的書法風格屬異類），結構極工整穩定，字型偏向高挑修長；筆劃粗細相若，對比度低，筆劃與筆劃間的空間平衡；看似平平無奇的楷書，卻因為結構筆劃達到好處，稍有差池，都會糟蹋整個字型，甚至整個篇章。所以王覺亮常笑說：「十個人寫《九成宮》，九個不成功。」這就是深耕細作的例子，目的是打好堅穩的基礎。熟練楷書後，區建公會讓學生練習行書及草書。

區建公的書法擁有穩固的楷書根基，其招牌作品則以趙之謙的風格為基礎，趙之謙又以魏碑各體為基礎，故此，區建公就要追溯源頭，臨摹各種碑體，吸收各體所長。有了《九成宮》的楷書基礎，才能充分地理解魏碑的豐富變化。魏碑屬於隸書與楷書之間的書體，形態並未發展至楷書般工整，正正就是這個空間，令魏碑能以靈活多變，發展出多種面貌。

八二

6　區建公書法展覽．攝於大會堂低座〈圖／王覺亮〉

訪尋蘇世傑的墨寶

趙之謙對香港書法文化的影響甚為重要，區建公和蘇世傑兩位書法家精於北魏體，並用諸招牌上，成為四十至七十年代最為普及和具代表性的香港城市字體。回看舊香港照片，我們不難發現各行各業華人商號如食肆、海味舖、五金舖等都會採用此字體作招牌，特別是區建公的真跡，如「奇華餅家」、「公和玻璃鏡器」、「好到底麵家」等招牌都出自他手。我們自二〇一四年開始訪問老店、書法家和字體設計師，其中一位是本地書法雜誌《墨想》的創辦人之一林賀超（Leo），分享了當年書法家寫招牌的社會背景和收費方式。

「戰前的香港較多顏真卿體，戰後較盛行北碑。當時不少人學習趙之謙的北碑，其中以區建公和蘇世傑寫得特別出色。區建公以賣字為生，為不少商店寫招牌，其字體筆劃較厚重，注重字形的結構，寫得多，人們覺得美，就繼續選用這字體，令其風行。加上區建公有開班授徒，因此很多他的學生都會寫這書體，有助其普及和流通。」

「字如衣冠」，招牌就是店舖的衣冠.；林賀超相信招牌可以反映出城市的文化品味。「聽長輩說，以前即使是不太富裕的小店，也會找名書法家

為店舖題字，頂多是字寫得小一點。上一代人即使教育程度不高，也會着重自己寫的字是否漂亮。不少前輩們還會經常逛街觀看招牌，參考前人的筆觸、寫法，招牌成為他們學習的對象。現在的招牌大多都是膠招牌或霓虹光管的電腦字，較單一化，就像商場一樣，失去個性。事實上，招牌也可以顯示地方文化，如北京近代多見啟功的字，早期浙江則多是沙孟海的字，代表那些出名的文化人曾在當地停留過，並留下足跡，影響當地的文化，從而幫助了解城市的歷史。假如把這些都摒棄掉，城市便將失去文化深度。」

五十年代的香港書法家，大都是中國著名文人，蘇世傑也是一例。他們除了從事文化活動外，也會為商家題字。《墨想》的林賀超借出一份名為「趙齋書例」的資料作參考，從中可以看到蘇公為楹聯、屏條、堂幅、扇面、榜書、碑記等訂立的收費表，事事有規有矩，更指明「先潤後墨」（fig.7）。嶺南派書法及收藏家蘇世傑，是廣東四會縣人，早年自廣東陸軍測量學校畢業後，於鐵路局工作，並獻身革命，加入由孫中山領導的「同盟會」，曾任廣州市財政局長等要職。一九五四年他與張韶石、譚頌平創辦「香港頌盧書畫苑」，並與鄧碧雲、李供林等人重組「清遊會」，定期雅集，研讀書畫，又在一九七三年創辦「香港中國書道協會」。一九七五年香港美術

蘇世傑先生注書例

榜書　每字四十元字大過一方尺倍之

堂幅　六十元

四條　四十元

琴屏　壹百二十元

楹聯　五十元（五尺以上倍之）

冊頁　二十元

名戳　十元

壽屏碑記　面議

先潤後書，約期取件，墨費加一。

收件處：
摩囉下街九華堂
大道中一五四號集大莊
深水埗長沙灣道一一六號岐嘉堂

容漱石　鄧劍剛
葉少秉　古哲夫　同訂

博物館（現香港藝術館）曾舉辦《蘇世傑書法展》，因此在博物館的香港書法館藏中，也有蘇世傑的作品。「南華油墨公司」是蘇世傑在香港為商戶題字的少數作品之一，彌足珍貴，更道出傳統印刷業與中國書法文化的密切關係。

我們認識蘇世傑的墨寶，在二〇一四年其將要消失之前的數個月。位置是中上環，鄰近嘉咸街、孫中山同盟會會址的威靈頓街一一八號——南華油墨公司，這家從事印務和油墨生意長達六十多年的油墨供應商，服務對象包括昔日香港各大報章和銀行。老舖是一幢三層高的五十年代唐樓舊建築，唐樓上的蘇世傑題字，寫上了「南華油墨公司」及「專辦各國名廠油墨洋紙印刷材料」的兩行字樣，採用人手打磨的意大利批盪，與建築物的兩層騎樓外牆融為一體，也是全幢唐樓最搶眼的地方。古物諮詢委員會評定建築物為三級歷史建築，其中一個主因正是這兩行由同盟會成員、名書法家蘇世傑的題字（fig.8）。

南華油墨公司始創人徐桓，從事印務行業，跟文化界相熟，除邀得蘇世傑親筆題字外，在整幢建築物的設計也花了不少心思。建築物原址是一家舊餅店，徐桓買入後請來建築師把戰前唐樓改成四層高建築，更換木樑，地板改成英泥材料，採用意大利手工水磨石加建的新樓梯和騎樓等，從建

築外貌、室內裝潢至家具都是原汁原味的五十年代風格；平實、寬敞的室內間隔，更是為了承擔沉重的印刷機器而設計。在古物諮詢委員會的評級報告書中，指出這幢建築物在設計和歷史上的獨特之處，包括混合了戰前和戰後唐樓的特色，造型簡潔的戶外騎樓，其飛出街道的結構應該是同年代唐樓設計中獨一無二的，不獨是當時的唐樓建築代表，更與旁邊三角形屋頂的戰前唐樓永和雜貨舖，及九十九 F 號的二級歷史唐樓，組成中區文化建築物的重要一員。

當你站在威靈頓街上，細心環視招牌與四周商店、街道的關係，才能夠真正地明白這兩排北魏體的功力所在。我們留意到位於南華油墨公司右邊，是香港常見的當舖「押」字標誌，依着文字的筆劃、力度和方向看，會發現南華油墨公司招牌上的北魏體，跟「押」字有相似之處。從字體的質素來說，書法家蘇世傑的字，力度帶勁，結構更見穩固，散發着一股傳統書法的韻味。書法家的墨寶，並不似電腦字般死板，每個字都有恰如其分的大小、運力和結構。如細心觀看招牌上中文筆劃擺位，當中潛藏了許許多多的美學、文化價值。

「南華油墨公司」第二代掌舵人徐良，自五十年代開始與胞弟在店裏工作，一家三代見證行業變遷。他的父親即第一代創辦人徐桓，熟懂中英雙

語，創辦南華油墨之前，曾於孖士打律師行任職文書工作。三十年代初，徐桓於荷李活道開業從事印刷，後來才專注於油墨生意。五十年代，中上環區印刷店成行成市，為附近寫字樓印單據、信紙，自設廠房的本地報紙亦是南華油墨的客源之一，包括《華僑日報》、《工商日報》、《香港時報》、《新生晚報》，還有中華書局和商務印書館。坐在櫃台前的徐良，年少入行，身後的古舊木櫃架上，密密匜匜都是油墨罐子，說起舊日風光，他的雙眼就瞇成一線。讓他最難忘的就是小時候上私塾學習詩詞書法的時光。「印刷屬於文化事業之一，父親認為下一代需要傳統文化教養，就算是不會寫，也要懂得欣賞。」陳溜人後來特別將他珍藏的字帖拿來向徐良請教，徐良也將店內珍藏的父親舊書帖（由中華書局出版的《宋榻黃庭經》，民國十四年四月再版），與我們分享。從這點可見舊時香港華人商號邀請書法家題字，不只是為了名氣，更重要是墨寶背後的文化傳承。

從書法風格來看，蘇世傑受趙之謙的北魏體影響極大，以南華油墨的招牌為例，他的北魏體筆觸有如游魚般靈動、鮮活，卻不會失去方向，穩重地印在騎樓上，無論你從街上哪個方向看，都可以感覺到商號穩重的存在感。中文字結構複雜，每筆每劃都要細心考慮，這些在建築物上的墨寶，就是我們學習上一代傳統文化精神的最佳教材，也是培養城市人美學修為

的養分之一，看得愈多，才懂得分辨哪些是上品佳作。

另一家擁有蘇世傑墨寶的商號，則是位於上環文華里擁有八十多年歷史的篆刻印章老字號范金玉，牌檔中的招牌乃是蘇世傑送贈的北魏書法題字。第三代主理人范志垣說：「這是我們的根，多多錢都不會賣。」(fig. 9) ◉

九
三

9　范金玉的招牌，蘇世傑書

■

香港北魏，在本書中泛指於香港街道招牌上使用的北魏體。為什麼這種書體會成為幾乎滿街都是的招牌字？我們將從書法藝術價值、字體的實用功能和在日常生活中的應用普及程度說起，嘗試透過分析、觀察和實例與大家分享在香港的北魏字體故事。

二　賞析

香港北魏的藝術價值

I

香港北魏的書體分析

◉ 文／陳濬人

筆劃特徵

漢字由筆劃組成，書寫時有起筆、行筆和收筆三個步序。孫過庭在《書譜》中說：「一畫之間，變起伏於峰梢。」寫字如人走路時雙腳起落交替般，起提，按伏，每一個筆劃就是字體結構的基本，橫、豎、撇捺、轉折、豎鈎等都是構成北魏藝術風格的重要元素。

橫劃起筆及收筆

《說文・一部》：「惟初太始，道立於一，造分天地，化成萬物。凡一之屬皆從一。」

「二」，劃破虛空，為一切之端。

橫劃是漢字結構中最常見的筆劃，書者處理好橫劃，即能夠掌握漢字的大部分結構。當中筆劃最少的漢字是「一」字，既是單字，又是構成漢字結構的最基本起始。

香港北魏的橫劃，也許是芸芸書體中最富力度的。

橫劃的寫法由左面開始延伸至右面，一般楷書的起筆是由左至右，先向下方微微彎曲預備躍升之勢；香港北魏的橫劃起筆，卻會以豎筆，呈九十度方向，甚至採用逆入、相反方向入筆，形成曲折突然的角度（fig.1-3）。橫劃中段的行筆，粗壯肥厚，當這種橫劃出現在文字結構的不同位置時，其弧度也不一樣。例如在中間位置或夾在其他筆劃中間的話，為了平衡筆劃之間的負空間，香港北魏的橫劃行筆就會較平穩。出現在字的底部時，橫劃底部則可以盡情地表現力度！至於行筆上部的線條，相對於下部就要保持平穩，否則會令到整個字形卷曲，失去平衡。豪放的起筆行筆，到了收筆時卻急速地停步，多是圓渾。香港北魏的橫劃粗壯雄厚，遇上橫劃較多的字時，就會自找麻煩，因為如果沒有驟減脂肪（或肌肉），即筆劃粗度，字體中的筆劃就會完全糊在一起。

1-3 北魏體的不同橫劃起筆

4

豎筆的功能是將文字結構中分離的橫劃貫穿，道理就如建築物的柱將房子中縱橫交錯的橫樑連結，支撐起整個字的骨骼。香港北魏屬於低反差字形，即筆劃的粗幼視覺上相若。但實質上，豎筆要比橫劃略粗些許，才能達到橫豎筆相若的效果。香港北魏的豎筆起筆比較難識別，因為其變化較大而且不統一。時而如篆書般的圓渾藏鋒，時而厚重帶有牽絲。香港北魏較少運用楷書常見的懸針豎（fig. 4），因為懸針豎收筆銳利，與低反差筆劃不統一。多是運用類似垂露豎，收筆由左至右，形成如刀割般的缺口。有些情況，更可以見這如刀割般的特點被誇大——豎筆行筆左傾，收筆向

九九

右行走，形成曲折的形態（fig.5）。這個特點豐富了原本豎筆只有垂直的方向，令筆劃富動感。然而這個特點並不容易處理，過分曲折則會令整個字不穩。

撇捺

若橫劃及豎劃構成了一幢建築物（漢字）最根本的空間，撇捺就如屋簷般提供安居之所。漢字美學中最有趣的特點是多變的結構組合，每種都有不同的美感，例如「華」字追求左右對稱之美，「感」字卻追求部首筆劃間的縮讓、舒展等。撇捺劃是漢字主要的斜線筆劃，亦是表情最豐富的筆

5　區建公《展卷闌祕覽書問右》的「闌」

6　歐陽詢《九成宮》的「來」

7　旺角明發大廈的「大」

劃。在小楷中，撇捺大多是修長且收筆銳利，有如輕逸的長衫所散發的秀

麗（fig.6）。撇捺在香港北魏裏的面貌卻與傳統楷書相反，表現有如猛男扎

馬、蓄勢待發的剛毅力度。撇劃起筆行筆率直爽快，收筆反楷書其道而行

的粗壯，時而反方向向上剔，引導視線到緊接着的捺筆；而捺筆收筆平穩

厚重，為整個字帶來安穩的句號。如果撇捺收筆平穩，筆劃更會延長，有

如腳架般加強穩定性（fig.7）。開舖頭做生意的人，其招牌大概都想給人家

可靠穩重的感覺，香港北魏撇捺劃的特性就有助加強這種印象。

橫豎轉折

這種筆劃，常見於口字部的漢字。在黑體裏的「口」字部，如果不是底部

微微延伸的雙腳，基本上就是個正方形狀，靜默，不作聲，不露鋒芒，為

整體效力（fig.8）。反觀香港北魏的「口」，卻是在本質平穩的正方形裏致

力創新。研究「口」字的筆劃特點時，起初也感到有點難以理解，總覺得

不大對勁，理應四平八穩的正方形，為什麼總是在浮動？

如果細心地分析每個筆劃，就會發現其內部的空間雖然是正方形，外形

卻呈六角形。這個六角形由左邊豎筆的收筆切割，及右邊豐厚的橫豎轉折

構成。當我翻查魏碑時，發現原來《始平公造像記》已經有這個特點。北魏的「口」正因為內部空間依然保留正方形，才能讓外形帶動態之餘，仍然保持結構安穩（fig.9）。

豎鉤

豎的意象有如瀑布流水沖落至湖泊，鉤則有如回彈起的水點。楷書也許是靜謐的水滴，筆鋒着陸回彈時也是含蓄的；反觀香港北魏的豎鉤，也許像是消防員使用消防水龍頭滅火時般豪爽，筆墨的強度足以讓回彈之勢勁如水柱，又或者似是健身漢舉啞鈴「練老鼠仔」時的臂彎。香港北魏的鉤，

8

9

8　黑體「口」的雙腳

9　香港北魏的「口」，外形呈六角形

是整個字體風格最明顯及最容易識別的特徵。一般楷書的勾勒呈三角形，結尾尖銳，沒有太多穩定作用（fig.10），反觀香港北魏的鈎格外厚重，長度亦延伸至鐮刀般，這種特別的鈎為本來如懸針的豎鈎帶來更佳的穩定感，鐮刀般的豎鈎則常見於招牌上的「行」字（fig.11）。

負空間

字體的世界，是非黑即白的世界，沒有含糊不確定的灰色，黑與白對比，互補空間，共同建構平衡。負空間，在視覺語言中的意思是相對於「正空間」——書法字中黑色筆劃之間的空間。

何

10

行

11

10　歐陽詢《九成宮》的「何」

11　旺角祐安錶行「行」

「負」，非但不是不存在，更是在無形之中支撐起字形的結構，確保字的穩定性。在以橫劃為主的漢字世界裏，書者經常處理的就是橫劃之間的負空間。在大部分的情況下，橫劃之間的空間必須保持一致性，例如「書」字。但這準則又不能一概而論，例如「日」字部裏，如何界定空間之間的負空間統一反而會讓人覺得橫劃下挫。除了負空間的平衡，如何界定空間的負空間也很重要。如「書」字之間的橫劃弧度過甚，會令負空間的形狀呈欖球形，製造出不穩定的視覺空間感受。所以當筆劃夾在其他筆劃的中間時，

一般線條也不會太過誇張，線條筆直，也較穩定及整齊。

密不透針的負空間屬香港北魏的特點之一，這早於趙之謙的字體風格中已經成形（fig.12），想不到在經過差不多一百年的時光，遊走了大半個華南地域後，在香港成為招牌字，其後的筆劃變得更豐厚，令負空間更緊密。有時我會想像香港北魏是一個經常健身彷彿對映着香港密集的城市空間。有時得意忘形，過分鍛煉肌肉，反而習武的硬漢，他擁有一身健碩體格，有時得意忘形，過分鍛煉肌肉，反而弄巧成拙，喪失了原來美好身段，頭頸肥腫難分（fig.13）……也有些北魏字中途放棄自己，暴飲暴食，前功盡棄，最終變成「肥胖北魏」（fig.14）。

12

13

14

12　趙之謙《氾勝之書》的「書」
13　佐敦文業建築公司的「建」
14　佐敦嘉和大廈的「廈」

結構特徵

產生穩定感的梯形結構

我的設計公司「叁語」曾經與瑞士建築師事務所赫爾佐格和德梅隆（Herzog & de Meuron）合作一個與品牌及室內設計相關的項目。在一次會議中當我用電腦陳述設計意念時，事務所的合夥人兼資深建築師 Ascan Mergenthaler 指着簡報畫面問：「右下角那個小小的東西是什麼？看起來很像房子呢！」他指的，其實是「叁語」以香港北魏真書設計的標誌字體（logotype）。的確，「叁」字的外形很像房子，頂部的撇捺如屋簷，末端向上翹取勢，如中式木建築「如鳥斯革、如翬斯飛」的屋頂，下面三橫如台基。整體感覺予人穩重，同時又能生動起舞（fig.15）。

這個例子正正道出了漢字結構的兩個重點——穩重平衡，同時具備栩栩如生的動感。

文字透過黑的線條與白的空間交錯，為觀者帶來平衡穩重的心理感受。平衡，就是筆劃之間平均的空間，有序地安排的線條，及大小粗幼形成的統一性。而穩重，關鍵在於透過中軸線為基礎的裝字形式，同時左右空間

15

16

互補輕重。有些字的構造雖然左右不平衡，但當個體的「字」組合成「文」後，就能中和，形成一個帶有韻律節奏的整體。

也許漢字楷書的設計，就是透過視覺上的平均穩定，反映民族內心對安穩生活的渴望，因為中國歷史各朝代大部分都處於戰亂及動盪。漢字結構中栩栩如生的動感，如果缺乏穩重平衡的內涵，就會流於浮躁輕佻，如中式木建築「如鳥斯革、如翬斯飛」的屋頂，如果沒有十字交錯的樑柱為基礎，「鳥」想飛也飛起不來。橫劃中的彎曲線條是帶來動感的主要元素，但「一條」彎曲的線條其實需要最少四個面組成（fig.16），而一個筆劃裏有動感同時帶來安穩，是因為其中一面平穩。

厚重的筆劃如肌肉，結構如骨骼，如我們一味盲目地鍛煉肌肉，卻沒有

15　叁語設計的視覺標識

16　香港北魏的「西」

17

18

19

好好地矯正姿勢，效果只會臃腫難分。

香港北魏的筆劃特性令字形剛強厚重，結構穩重。楷書一般以歐陽詢的《九成宮》為結構典範，字形修長高挑（fig.17），橫向重心偏高，中腰位置微微向內修（fig.18），撇捺如竹葉尖細，豎筆也像竹筒般纖幼（fig.19），點筆如水滴般輕巧（fig.20）。整體予人如竹子的清秀脫俗感受。

至於香港北魏，雖同是楷書，風格卻是另一個極端。香港北魏的結構帶有隸書的基因，字形扁平，厚重的撇捺收筆令結構呈梯形，而且強調橫劃的延伸，令橫向重心偏低（fig.21-22），橫劃角度較楷書水平。獨體字也有明顯的橫向延展，例如「民」字的斜鈎，楷書一般鈎的長度，是斜劃的四分字，第二及第三劃橫劃甚至比下面的「口」闊（fig.23-24）。獨體字也有明

一〇八

20

一左右，香港北魏卻差不多一半！而左面的豎提，一般楷書的傾斜不過五度，香港北魏的傾斜度超過二十度；楷書的「民」字重心在左面，右下面舒展，香港北魏獨特的結構令左右面也能夠舒展，形成如梯形般的結構（fig.25-26）。

總括來說，楷書的結構屬於長方形，香港北魏屬於梯形，梯形予人的感受比長方形穩重，這也許是香港華人商號招牌普遍喜歡用北魏體的原因，因為寥寥數個字已達至穩重可靠的形象，也是上一代人營商的核心價值。

21

23

25

111

22

24

26

21-22　歐陽詢《九成宮》〈右〉及佐敦文業建築公司〈左〉的「建」

23-24　歐陽詢《九成宮》〈右〉及上環萬信隆〈左〉的「信」

25-26　歐陽詢《九成宮》〈右〉及區建公《惠我黎民》〈左〉的「民」

27

28

29

一一二

中軸線

漢字在過去中國歷史（千多年）以來，大部分的應用情況都是由上而下、直排方向閱讀，只有少數情況下（如橫聯）會採用橫排。中國人垂直閱讀的慣性，產生了以垂直中線為軸的漢字結構特點。不同字體風格的中軸線，其實也有微妙的分別，楷書的主要中軸線傾左面，偏向左舒展。只要比較一下兩者的「華」字就一目了然（fig.27-28）。「華」的筆劃結構左右對稱，然後舒展到右面；魏碑的中軸線卻傾到右面，字的結體集中在左面，然後舒展到右面；魏碑的中軸線卻傾到右面，字的結體集中在左面，然後舒展到右面。

不同的書法風格卻會把中軸線左右移動。漢字的大部分結構都是左窄右寬，所以當楷書的中軸傾左，豎排閱讀時就會較順暢；北魏的中軸傾右，

27　顏真卿《多寶塔碑》的楷書「華」
28　佐敦梁華生金行的香港北魏「華」
29　上環裕祥象牙工廠的「祥」

豎排閱讀時就會被左右兩邊的中軸線動吸引，產生躍動的節奏感，也是其中一個令北魏充滿生氣的原因。這特性在長篇幅的文章裏，卻會因為節奏變化太多，令觀者的眼睛疲倦。不過，應用在商號招牌上就最適合不過了，組合通常不會超過十個字，卻能夠產生出豐富的節奏變化。

辨識度

文字如果難以被識別，就會影響它的實用性。總括來說，漢字的辨識度是由字形的外形輪廓，及字形內部的筆劃空間構成。這兩種因素在不同的字身上，會有不同的重要性，例如「門」部首的字如「悶」、「閑」、「開」，基本外形輪廓相近，主要靠字形的內部空間作區別；例如「山」、「文」字輪廓鮮明，就算遮蓋了中間部分也能夠被識別。香港北魏主要運用於標題字，緊湊的中宮及舒展的筆劃，有助令字體的輪廓鮮明，加上筆劃特別厚重，這些特性都令香港北魏的辨識度比其他字體高，應用在招牌上，即使老遠也能夠看得清楚。加上字體風格豐富的結構變化，令簡短的文字充滿節奏感。敦厚雄壯的筆劃雖然可以令文字精神抖擻，卻同時令內部空間過度擠迫，甚至於完全糊在一起，嚴重影響識別力（fig.29）。●

一一三

文字城市．光輝到此？六十年代銅鑼灣軒尼詩道北魏霓虹招牌夜景〈圖／高添強〉

無處不在的香港北魏

◉ 文／陳濬人

一一六

造像記、墓誌銘、摩崖，這些古老的中國傳統碑刻，對生活於一千多年後高樓林立的香港的人來説，也許是遙遠模糊的歷史遺物。但這些碑刻上用的字體，歷盡民族遷徙、歷史遺忘，走遍半個中原後，最終以另一個面貌，扎根在中國最南面的城市香港。它們不固步自封，而是默默地與香港市民的生活並肩，以靈活多變的形式出現，如商號招牌、書籍題字、廣告標語、貨櫃車身，同時也有堅守傳統樣式的造像記、墓誌銘、摩崖等。漢字的文化源遠流長，即使是時代的巨輪，也輾不過堅毅的文字風格，回看歷史，唯有我們習慣失憶、忘記歷史的民族性，才是讓古老文字掉進遺忘的主因。當清代文人將塵封的魏碑喚醒時，也將創新精神注入古老的漢字文化中，我們又可否重新認識這種漸被香港人遺忘、將要被送到堆填區的文字，為香港面對前路迷失的現況，帶來點點新啟示？

造像記

淺水灣對於香港人來說，是夏日暢泳的熱點，港島南區獨特的海灣與島嶼構成的優美風景，自英殖時期已吸引了外籍人士聚居。這裏有不少富殖民地色彩的古建築，豪華海景平房與近年進駐區內的外國餐廳，形成了一種抽離的歐陸氣氛，因此大家應該很難想像在淺水灣海灘的東面，坐落了一個建於七十年代的鎮海樓公園，內有一群帶濃厚中國文化特色的塑像，如天后、觀音、海龍王等。

園內的神像，如龍門石窟的造像記般，立了大量石碑，記錄建像原因、祈願題記或吉祥字句。這神像群大部分的碑刻，全都採用了香港北魏風格的字體，是香港僅存數量最多的香港北魏集中地。當中以《觀音》碑最矚目（fig.1），這碑上最大的字高約兩尺，最小約兩厘米。大字空間充足，筆劃極粗厚，負空間密不透風，雕工仔細，細緻的毛筆枯筆也仔細重現。例如「觀音」兩字結構較一般北魏方正，筆劃也沒有向外延伸，也許是為了兼顧上下四方的空間。標點符號到民國初期才普遍運用，碑刻這類傳統的記事形式一般不會運用標點，故此碑屬少數。小字行段工整，有如鉛粒排版，字元及標點符號都以正方格為基線（如全形字元）。筆劃幼細，因為

1　《觀音》碑‧淺水灣香港拯溺總會

字細而不能如大字般細緻，結體扁平，筆劃誇張延伸，為文章增添不少節奏。此碑最有趣的地方，是碑頂竟然刻有英文字，中英雙語的北魏碑想必是香港獨有的吧！另外亦有日資公司「入鄉隨俗」，捐款立碑時也用上北魏。另一塊《天后》碑下有塊小字題記，排版工整，甚至橫向也連成直線，是因為細小的說明文字長度也剛好可以安排成三個大字的長度？處理功力極為細緻。

七十年代以後，隨着香港的北魏書法家相繼逝世，以及照相植字的科技開始普及，香港北魏招牌慢慢式微，在這間天后廟裏發現的香港北魏，最遲的立碑年份為一九九二年。可惜在此書出版之時也未能探究題寫這些碑的人，如方岑玉芳、劉漢華、方韓秀珍、姚樹聲的背景及其他書法作品。

在天后及觀音像之間，還有一幢仿中式木建築，外形貌似寺廟的「鎮海樓」，其實是香港拯溺總會總部大樓。「鎮海樓」的大樓題字並沒有留下署名，但從堅挺的結構及粗幼均等的筆劃來看，很可能是區建公的書丹。

招牌

香港北魏一直都存在於我們日常生活當中，大家習以為常，反而對它的背

景不大感興趣。來過香港的人都肯定見過香港北魏的書法字體，如街上最常見的當舖（押店），「蝠鼠吊金錢」招牌，上幅為蝙蝠形狀，下面則是紅底白字的「押」字招牌，就是經常應用於商舖的香港北魏招牌（fig.2）。香港滿街是北魏的原因大概有三個可能性：一是清代乾嘉年間始掀起研究魏碑的風氣，趙之謙是當時書法家中最為後世尊崇的一位。趙氏於一八八四年逝世，區建公則在一八八七年於廣東出生。這一輩生於清末的書法家在戰後南下香港，延續清末研究魏碑的氣氛，將自己對書法美學的想法實踐在招牌題字的工作上。二是北魏的剛健氣魄，精氣有神，讓商號增添可靠、穩重的感覺。三是實際上，北魏或許是所有書法字體中，辨識力最高、筆劃設計最獨特的，其特長筆劃的延伸，也令外形輪廓鮮明，老遠也能辨認（fig.3–4）。

位於地面的商舖通常不會只有一個招牌，店家會按照路人與舖面的距離決定安裝招牌的數目、大小、高度、物料及設計。例如位於旺角彌敦道的鳳城酒家，它最大的招牌與彌敦道成「對角」直角，即使身處於高速行駛的車輛內，也能迎面辨認；藍色背板配襯紅色的霓虹燈字，晚上也能清晰看見。正門招牌以路上行人的可視角度及距離為基準，一般離地十多呎，用木或銅鐵製作。二樓亦有巨型霓虹燈與彌敦道平排，方便對面馬路的行

一二○

一二三

3　奇華餅家招牌・區建公書〈圖／政府新聞處圖片資料室〉

一二四

各諸君惠顧
大字體
泰法請認招牌
魏碑
魏碑
鍾

4　六七十年代在香港街道的書法字體檔，提供魏碑書體服務
〈圖／政府新聞處圖片資料室〉

人觀看。

較舊式的老店除了戶外招牌，店舖內也有一幅木製金漆招牌（fig.5），可見商舖在招牌的佈局上，會盡量顧及所有觀看距離及角度。樓上商舖或會址通常會將招牌放在大廈外牆，設計簡單，只有商號名字。灣仔莊士敦道的美華大廈及佐敦的聯合大廈外牆就是最佳的例子（fig.6）。售賣肉類、海鮮的商店則有另一種風格，它們多用米色底配合綠色的水磨石做招牌及店舖裝潢（fig.7），外牆也會用北魏字體標示行業性質，有趣的地方是我們偶爾可以發現承建商在招牌留下署名及聯絡電話，除了達至宣傳效果外，可見當時工匠對自己作品充滿自信。

醫館和診所則清一色只用白底黑字招牌（fig.8），原因未能考究，也許每個行業的招牌都有專用的顏色配搭，以方便識別。除了民間作品，英國殖民時期的香港政府，關注英國與本地華人文化的融合度，因此每當政府的基建設施需要題字時，也會使用民間華人商號社群中流行的北魏體（fig.9）。

銀行招牌

以往不少銀行都會選用北魏作招牌，例如泰國盤谷銀行，以及華資的廖創

7　西營盤正佳肉食公司

一三四

興、道亨和東亞銀行（fig.10-12）。對照舊相中的招牌字體與今天銀行商標中經常使用的黑體字，兩者的視覺效果差別甚大。因為黑體較適合用作內文字，若應用在標誌設計上，看起來會較呆板。到了現在，只剩下廖創興銀行依然沿用北魏作商標和招牌字。

書籍、廣告

香港北魏除了建構香港城市的視覺環境，也出現在各類型的印刷品中，如酒樓廣告、黑膠碟封面、書籍、聖詩集封面，還有馬經。嘗試比較商舖招牌及印刷品上出現的香港北魏時，會發現印刷品上的北魏筆劃較幼，字號愈細，筆劃愈幼，這是因為考慮到字號大小與筆劃粗幼的辨識度的關係（fig.13-16）。

貨車

我一直以為香港北魏早在七十年代以後漸漸絕跡香港，但往返位於觀塘工業區的叁語工作室時，卻不時見到有貨櫃車的車身噴上了簇新鮮艷的北魏

11 道亨銀行招牌〈圖／政府新聞處圖片資料室〉

最新榮譽出品 WING CHEUNG ENTERPRISE CO. 祥榮企業公司

周瑜歸天 啼笑姻緣

新馬師曾主唱

13　《啼笑姻緣》黑膠唱片封面〈右〉
14　《天皇馬經》報頭標題字〈左〉

天皇馬經

TIN WONG RACE TIPS

主編：天皇馬經編輯部

督印人：天皇馬經
承印：景美印刷公司
地址：油塘高城道三十號寶業工大廈一度樓
讀者專線：二五二八七六二二

九W五Q四重彩精選中第二場派八千六百元

逍遙自在

騎師潘明輝近期表現亦非理想，正值用人之時，倘能急起直追英豪出賽，然後者須於六月六日及十日兩次停賽，更添變數，而且即使「鐵眼王」近期始復常態，一如上季兄情形。梁家俊近期表現亦非理想，昨天亦因策「鐵眼王」犯規稍後停賽，今機會渺茫，即使可以下一次賽事恢復生證「軍勇版」贈馬受尾之騎師蘇狄雄，終獲馬會此段期間一大批騎師輪流落貨，過近期近心有所表現，適逢賽季尾往心有所表現，適逢賽季尾

勇馬特別介紹

朝五晚九　一帆風順　神乎其技

晨鳥馬論

養傷休戰一年蘇狄雄復出
潘明輝停賽七天爭盃渺茫

今次大勢

五月三日（星期一）跑夜馬沙田舉行，八場賽事全跑泥地，下午七時十五分開跑，仔T兩口，口T四口，孖T兩口。第四、五、六、七、八最後四場。第一、二、三場搭配第四場；第二、三場搭配第四、五場；第四、五場搭配第六、七、八場；第四至第八場。

養傷到近期醫生證實復出，休戰幾近一年希望這次復出，倘後者須於六月六日及十日兩次停賽，夜馬隨路沙田今季編行五期，全部跑泥地，今天亦為八口之騎師蘇狄雄，上季尾六月六日策騎，並獲准賽快者心有所表現。

第三場

結論之星：「共創更好」未試泥地必拼配「玩得喜」「喜盈運」

「八心之友」泥地贏過此程，及泥地贏過此程，復路保持。

「一帆風順」唯一跑過的一場是泥地千二，在潘明輝季上贏經驗喜，其後四戰不上，但泥地或草地近課復升跑泥地，試過兩次水珠面，降班回配最佳拍，應有極大威脅力。

「鶯之光」三戰喬有進步，近期近心，其中二場全泥跑第二，有起色。

「勁優秀」贏過四場，其中上仗回程跑第二，亦佳。

「金奠德」對上一場冷贏泥地，嫌受阻後上不及再跑，「千米冷」，改配泥地今亦會添撞，出便贏，改配泥地不會添合，有起色泥地亦合，可爭冷。

但勝蹟再出不濟濟，有一席位之下亦走上得第四。

第四場

結論「勝利新星」未試加入「塋石之光」配搭「八心之友」「勁優秀」

「航天勇將」未跑過泥地，但今季表現顯著進步，贏身配草千，贏過草千米開齋後速出上仗跑第四米仍不會添熱，泥地第二、三場跑第二，及兩場穩定未展所，值得對手不太強穩優之處，如以今賽對手不太強。

「君悅發」泥地最合，嬴過兩場，此程開齋泥地，只宜作配，上仗谷草千二，泥地亦熱，可博爭冷。

「勁冠多」泥地最合。

「飛霞」泥地特佳，每場一二米除非，四月中除第四場起步圈無表現之外，另三場越級三及班仍作戰起步慢四米，配上泰亞泥，加以今賽對手不太強，仍有爭冷機會。

第五場

結論「勇近」

「飛」近跑第三泥地，泥地初試泥地跑，但初泥地跑，跟後弱初泥地跑，跑第三後跑第三千米跑第三，可望打開勝，「鑽之友」泥地

「老友記」甚佳，但未復佳況。

「花月流星」追近，「超然」仍有未足，「幸運假」，「幸運健康」同，「幸運健康」狀態，「領冒者」，「大收成」狀態，俗力力，上仗配泥地勁，已試準場後，兒近年且賣起功夫的成績，及此賽再度試過，之後有房產，之後有借口，因。

「新氣」亦獨

第八場④

第三場⑤

QW三申

金獅雷

粵閩京滬
蘇浙魯川

中國點心大全

區建公題

平安詩集

16　《平安詩集》封面

噴漆模板字（fig.17），還有一些不太常用的字元，雖然是手寫字，字與字之間的關係尚算統一，令我好奇究竟是不是有套北魏模板字體流傳於製造商之間？二〇一七年接受香港電台的《設計日常》電視節目邀請，拍攝香港北魏真書的研究及製作故事，過程中曾與攝製隊走訪全港，尋找香港北魏蹤跡，終於透過林錦公路一家貨櫃車公司的轉介，找到位於上水的楊佳工作室（fig.18）。

老先生楊佳是區建公的門生，他與兒子二人包辦的貨車字工作室，是全港現存唯一仍然在生產香港北魏模板字的地方。這些貨車車身上的北魏字體，原型為楊佳的書丹（詳盡內容請見後文的楊佳訪問），他為貨櫃車製作字體逾五十載，早於電腦剛普及的年代，為了加快製作流程，楊佳已開始將他的手寫北魏字體電腦化。他先用毛筆在不吸墨的方格紙上書寫，利用電腦掃描成數碼圖像，再將圖像自動勾勒成線條。製作時，先收訂單，按照客人需要把字元輸入電腦，由電腦繪圖機（plotter）打印出字稿，最後用鎅刀切割成模板字。如果電腦字庫內沒有客人要求的字，他便會即場揮筆補寫。至今單靠楊佳一人之力已累積了約八千字元，其專注力及堅毅絕不簡單。如是者，由楊佳製作的模板字，會交給貨車工場工人以漆油噴上車身。香港常見的貨櫃車或貨車，車身與文字的選色較大膽鮮艷，與源

17 貨車上的北魏噴漆模板字〈上〉
18 楊佳工作室〈下〉

遠流長的傳統北魏體碰撞出一種獨特的視覺風格。如果說北魏招牌建構了香港的城市街景，貨車上的北魏則成為了另類的流動字體畫廊。

摩崖

小時候看古裝電視劇集時，劇中英雄人物總可以用絕世武功，一躍到山頂，或以尚方寶劍之類的刀劍武器，不消幾秒就刻上舉世無雙的摩崖石刻，讓大家錯以為摩崖石刻的製作是一件「應該幾秒就完成」的簡單事情。事實上，在今天高樓林立的香港，雖然沒有這種由蓋世英雄在崇山峻嶺上刻下的痕跡，但我們只要走到觀塘鯉魚門，仍可一覽摩崖石刻的氣度（fig.19）。位置是鯉魚門天后廟，廟宇四周有約十多塊摩崖石刻，於五六十年代鎸刻，當中的「澤流海澨」就是區建公的書丹，可惜此石刻的手工粗糙，有失區公北魏的神氣。

墓碑

香港北魏多年來服務香港人的日常生活，甚至是人生中的最後記錄——墓

碑文字。發現香港北魏應用在墓碑上，其實純屬巧合。話說有次出席親屬喪禮，先人下葬於港島南區的基督教薄扶林墳場，當我在哀傷的氣氛下走過一排排墓碑時，卻驚訝地發現香港北魏深深烙印在碑石之上（fig.20）。於是，立刻遊走於墳場看看，發現差不多每一行總有墓碑運用香港北魏。後來詢問區建公的入室弟子王覺亮，才知道原來區建公的墳墓竟然位於同一墳場！我們在招牌上常見的香港北魏，剛猛雄壯，應用到墓碑時，不知道是書者，還是石碑師傅刻意地降低筆劃弩張的氣質，撇捺、起筆都稍稍減緩力度，令字形更安靜。

曾經位於西環堅尼地城的一別亭，是東華三院在自置土地上修建的辭靈亭，從五十年代舊址的黑白相中已見「一別亭」三字採用北魏書體。這張攝於一九六四年的一別亭，估計是遷址後在旁邊加設焚化爐的新址，建築物題名沿用魏碑體，簡潔有力的筆劃線條，配上現代風格的建築設計，帶出莊嚴優雅的氣質（fig.21）。

節慶民生

四十至七十年代可說是香港北魏的流行期，除了從大街小巷中可以見到北

魏招牌外，還有不少日常生活的應用例子。第一種是傳統節慶，如新界廈村鄉太平清醮的花牌、民間武術團體陸智夫國術總會的舞獅隊名、旗幟、制服等（fig.22），還有政府向市民派發的新年門神海報對聯（fig.23），都用上了精神奕奕的北魏體。香港中華廠商聯合會在一九六七年舉行的工展會香港花車巡遊中，以「香港人用香港貨」作口號，推廣香港製造的貨品，花車車身和展覽會的頒獎旗幟，均採用了香港北魏作標語字（fig.24）。當年機構在酒會和表演場合中的標語字，都會找人以北魏書寫，例如：港九酒樓茶室總工會周年紀念和就職禮，還有香港管弦樂團在海港城舉辦的聖誕音樂會。從相片除了可見到北魏體辨識度高的優點外，它更具備靈活多變的用途，適合應用於不同的節慶場合。◎

22　陸智夫舞獅隊〈右上〉〈圖／政府新聞處圖片資料室〉

23　新年門神海報〈右下〉〈圖／政府新聞處圖片資料室〉

24　香港中華總商會花車〈左〉〈圖／政府新聞處圖片資料室〉

與王覺亮學習書法

◉文／徐巧詩

◉圖／陳濬人、王覺亮

一五四

去年為了籌備出版研究香港北魏字體的本書，我開始學習中文書法，至今已八個多月。老師是研習書法多年的北京師範大學書法博士王覺亮，師承書法家區建公、陳荊鴻和劉思浩。區建公精於書法，特別以北魏書體獨步香港書壇和招牌，作品常見於海味店、食肆、機構等，包括中環鏞記、元朗好到底麵家、上環光昌燕窩行、祥興茶行、奇華餅家等。

我大學時曾修讀平面設計，學過基本的英文字體設計知識，畢業後入職雜誌編輯行業，從事採訪、撰寫有關設計創意文化的內容。對於中文字體的知識，編輯或記者的水平其實如普羅大眾般，只略懂皮毛，不管讀遍多少書或訪問過多少位字體專業人士，作為門外漢，根本無法真正地了解字體設計師鍥而不捨地追尋的美學是什麼。初期跟陳濬人進行研訪，無論是書法術語、字體結構到美感，都難以深入理解北魏體與書法的深度和匠

心，遲遲未能開筆寫文章。因此，我決定跟隨王覺亮學書法。每星期一課，在叁語設計的工作室，一筆一劃地用毛筆從裝字、運筆、寫帖開始，重新學習寫字，漸漸對書法了解多些，又在上課時邊學邊問老師關於北魏體和書法的問題，在王覺亮身上，我們間接地了解到上一代書法家對漢字文化和研習書體的態度。

建公書法學院

建公書法學院於一九三〇年成立，宗旨是弘揚書藝，扶掖後進，為清貧學生免費施教，辦學長達四十多年。教學之外，書院亦編製教材《書法示範説明書》，示範十餘種書法，收錄了習字帖百餘款，據説為當年中小學廣泛採用。王覺亮十多歲起跟隨區建公學習書法，也會幫忙打理書院雜務。他收藏了幾張先師的黑白照片，讓我們一睹從前建公書院的模樣（fig.1-2）。滿室中式家具，牆上掛起書法作品，中間則是一張寬闊的書寫桌，身穿襯衫西褲、領帶打扮的區建公，聚精會神地用大毛筆寫字，還有他曾於大會堂低座舉行個人書法展覽的照片。王覺亮回想説：「他寫好大字後，就會交給專門製作招牌的五金店打造，當年的店家、商號都指名要

1-2 區建公在建公書院〈圖／王覺亮〉

區建公寫招牌，更有不少大戶人家、達官名人送子女來書院學書法。」區建公的學生，除了中、小學生外，亦有大學生、教師、公務員及其他專業人士等。他對學生甚有要求，特別是北魏，必須先學楷書和隸書，打穩結構和筆法根基。「少點功力，一看就知。」在一篇關於區建公書法展的舊剪報中，區建公對記者分享了他的書法見解：「……每一個字以造形、結構及神態最為重要，心手眼目同時運用，必須聚精會神，而字體之大小，則由其手腕酌情運筆，當可揮灑自如。」（fig.3）

陳濟人和設計工作室的夥伴們兩年前開始跟王覺亮學書法，學習方式是每星期跟隨名家字帖習字，有篆隸真草等書體，他們大多掌握了楷書和隸書的基本功，正在學習草書。初學者如我，先寫趙孟頫《三門記》、後漢《曹全碑》、《膽巴碑》和小楷。王覺亮每次預先準備好一張張由他親自書寫的墨寶，每人臨三張作功課，上課時他再親自示範。從工具、書體風格、背景歷史到筆法，人人的作業和學習內容都不一樣，因材施教。他每次示範時，筆劃靈巧有力，字體秀麗。看似輕鬆，其實大有功夫。手目並用之外，更要嘗試以柔軟的筆墨表現字體結構、力度中帶美感，難度實在很高。自以為已跟足老師的墨寶，成品卻結構鬆散、筆劃軟弱、歪歪斜斜，字醜到極。正因為每個人對字形的結構、筆劃和正負空間的掌握都不

蘊斯文於衡泌延德聲乎州閭和平中舉
秀才荅策高苐擢補中書博士弥以方正
自居雖才望稱官而乃曆載不遷任清務
蘭遂乘閑述作注諸經論撰話林敷
不玄軒聖理趣異恒又作孔頻誄弓莫
頌

挺三槐於孤峰秀九蘚於華菀芳資冉繁
瑎樸獨茂合門欒苊福派弃葉命終之後
飛逢千聖神颷六通智周三達曠世所生
元身卷屬捨百鄣則鵬聲龍花悟無生則
鳳昇道樹五道群生咸同斯慶

伏席奔象浮梁抗柱激濤海而洪波而羣

峯嶬峨飛動逼人屺礨驚視容微微而三

分蕭而一變天時竇乳練於玉頍石牀列

仙座隅集福庭寀于寀于恍于惚于使譽

魄九昇嗜慾雙羽翼志若摩雲天秦漢間

建公臨孝北海端州石室記

民煥天文體承帝運神秀春方靈源在震

積石千尋長松万刃軒冕周漢冠盖魏晉

河靈岳秀月起景飛窮神開照式誕英徽

高山仰止從政如歸唯德是蹈唯仁是依

柟遲下遲素心若雪鶴響難留清音遐發

建公臨張猛龍

鄭文公之碑　魏故中書

監持節替將南陽文公鄭君義幼

驪州熒陽人也肇源於胙母弟命

氏桓善職以賢歌衣漢君播讓高

風農創開龕碩響長烈楊時司勳

此碑漲褌魏碑第一惜今人多不習此　戊戌冬春　王覺亮書

一樣，書法字是無法重來或複製的。即使經驗資歷深厚如王覺亮，他都說自己還在天天修練中，愈寫愈有挑戰性。他退休後醉心研究書法，七十歲考入北京師範大學，攻讀博士學位，現在依然每日習字，希望有一天可以將草書和魏碑結合成一種新的風格（fig.4）。

從古到今

對草書和魏碑有深入研究的王覺亮，常常叮囑我們要多看字帖。「學書法，要多看字帖，留意書法家的老師是誰，如區建公學趙之謙，趙之謙學北魏，一直追上去……」參考舊帖，邊看邊寫，整個書寫過程近似跟隨古人學習的感覺。自從學習書法後，我發現自己對字體筆劃和美感的觸覺敏銳了，身體和手腕運用日漸純熟，再走到街頭時，發覺香港街景好像立體的書法畫廊，漸漸懂得分辨書體種類和優劣美醜，書體個性不同，愈舊愈有味道。為何古人對字體空間結構和演繹的美學如此深入，黑字白底，元素簡單，組合卻是千變萬化？

對於恩師區建公，王覺亮至今依然難以忘懷，在二〇一八年初春舉行的師生書法展中，不忘展出區建公的書法作品。每年春秋二祭，更會到香

一六一

港華人基督教聯會薄扶林道墳場拜祭區建公（fig.5），這處葬了多位本地名人，當中不乏早年香港的華人大家族、文人和知識份子，例如香港四大百貨公司的家族、作家許地山、革命家謝纘泰、孫中山的中文老師區鳳墀、富商利希慎等。細心留意的話，這兒有不少誌銘字採用北魏體，如「主懷安息」、「合墓」等等。

「魏碑的結構和筆力，是另一個層次。北魏碑體種類有很多，有些刻在大石上，有些在河南省石窟的墓誌上。魏碑的興起，要看清朝的魏碑體代表人物趙之謙，後人將北魏用於招牌書寫上，也是為了書體的氣勢。」在叁語的工作室內，收集了不少被清拆後的老店招牌字，王覺亮一眼就看出哪些是區建公風格的北魏字，特點包括筆劃剛勁有力，結構穩固，可以獨個兒站起來，如「行」、「文」、「昌」；或如「興」字，底部穩固，筆劃密不透針，做到「密不透風，疏可跑馬」的效果等。「北魏最重要是肯學，因為魏碑只有八至十種左右的字體，基本入門有《龍門四品》、《張猛龍碑》、《爨龍顏碑》、《爨寶子碑》、《黑女碑》、《鄭文公碑》、《李璧碑》等等。」◉

IV

楊佳北魏貨車體

◎ 文／徐巧詩

◎ 圖／陳瀋人、徐巧詩

「特平迷你倉」、「搬屋 搬廠 搬寫字樓」、「遍佈港九新界」、「廣東貨運有限公司」、「糖油米麵什貨現沽批發」，「24小時電召中心」、「安成營造有限公司」、「合興物流」、「全記花藝」等，我們經常在街頭的貨車上看到噴字，種類遍佈貨運、物流、食品、搬運、建築業的貨車或工具車輛。根據運輸署車輛登記資料，二〇一七年的全港貨車登記總數為十一萬五千四百六十八輛，中型貨車有三萬六千九百零五輛，大型貨車則有六千一百七十九輛，當中有多少用過楊佳的貨車北魏體？我們估計街上約有七成的貨車字，均是楊佳的出品（暫且命名作楊佳北魏貨車體）（fig.1），其特點是生猛有力，帶傳統魏碑風格，同時結合噴字特色，方便靈活地運用於不同大小和顏色的貨車車身，配搭如白底黑字、藍底白字、橙底配螢光色等，兩者混合起來有新舊混搭的感覺。

繼二〇一七年《設計日常》拍攝採訪後，我們再訪位於上水蕉徑村石屋中的楊佳工作室，與這位全港獨一無二的北魏體生產者進行訪談（fig.2）。

楊佳工作室的舊址位於油麻地，後來搬到北區，方便鄰近逾十家的貨車車行，隨時下單製作貨車字。採訪當天是星期六，一個上午就有幾位客人上門，從接電話、落單、電腦打印到人手�… 字（fig.3），最短可於二十分鐘內完成，或翌日取貨。石屋面積約兩百多呎，公司名字就是「楊佳」，專門提供汽車噴稿、車身廣告、招牌大字和電腦 … 字等服務，現在是父子檔經營。八十多歲的老先生楊佳，精神爽利，一面與我們談話，一面動作靈活地 … 字，手起刀落，不消幾分鐘就完成噴字字款，碎紙散落遍地，看似是一片筆劃字海。入行五十多年，他的車身字體作品遍佈港九新界，卻從未認真地記錄。「作品都給客人了，沒有留下。不過自己寫的字，一眼就認到，甚至誰人噴的都知道。例如『人人搬屋』的四個字，特別是早期的公司招牌和貨車字都是我幫他們寫的。」

一六七

學書法、謄寫劇本到一手包辦貨車字

「我喜歡寫字，找到結合興趣與『搵銀』的工作，做下去就一生了。」

楊佳出生於一九三四年廣州市北部的花縣（今花都），自小跟隨不同的書法老師學習，包括區建公、佘雪曼、謝熙等，一生與書法從未分開過。

「我七歲在鄉下寫對聯，十多歲移居香港，白天唸威靈頓英文書院，晚上則去建公書院學習書法，每星期三堂，跟區建公學了幾年書法。」在建公書院的晚課，每班都有十至十八人，大家都在長檯上寫字，有初學、中等和資深等不同程度的學生。區建公的教學方法是先學顏柳歐蘇，後期才教北魏，每人每堂會有一份區書寫的墨寶作功課，對書體有興趣的話，則可以買書、買帖繼續鑽研。因此，喜愛書法的楊佳多年來收藏了百多本名家書帖和魏碑作品集，如趙之謙、康有為等，工作室內更有一本一九八二年出版的書法雜誌，專題介紹趙之謙書法（fig.4-5）。「北魏看起來生猛，大刀闊斧，如《楊大眼造像記》，魏碑字形較偏斜，區建公的版本則較四正。」中學畢業後，在娛樂界朋友的介紹下，楊佳的第一份工作是抄印大戲劇本，用毛筆字手寫劇本內容，每本約二十多頁，寫好後用平版膠印於書紙上，分發給劇組。「手寫劇本的書體，採用什麼風格都可

一七〇

書法

一九八二年 第五期

以，那些年天天寫字，自然想愈寫愈好看，於是我一面工作，一面跟隨不同的書法老師學習，慢慢提昇自己的書法能力。」五、六年後，約二十多歲的楊佳開始接案子，幾乎什麼都寫，包括貨櫃車、校車、十四座小巴到旅遊巴的噴畫字，直到今天。

手寫唰字和噴稿製作的模式，甚至北魏貨車體，也是他一手一腳，因應市場需要發展出來的。「當年皇冠車行的老闆是一位外國人，他想統一車身字體的視覺，那時的汽車廣告大多是人手繪製，難以控制質量，導致中文字的筆劃時大時細，於是我想出以雕字噴稿的方式，原理近似影印機，透過複印讓車身模板字字體保持一式一樣，製作時間減至一個小時左右。」

獨門噴字製作

從五十年代到現在，楊佳的北魏貨車體也經歷了電腦化的階段。在這家工作室內，是一個小小的生產線，用來唰字的大小桌面、兩台新舊電腦、電腦繪圖機和大中細三種尺寸的雞皮紙，選用雞皮紙書寫和打印，是為了避免化墨。在他的電腦造字系統中儲存了約八千字，有繁體、簡體，可以應

一七三

付大部分的訂單，如遇上新字或複雜的字體，楊佳則即場書寫，製作模板字。「我們有大中細三種尺寸，分別可以製作大至十六吋，小至四吋的噴字，客人會依照他們的需要預訂，價錢視乎大小和字數計算，幾十年來都沒有漲價，客人主要由行內轉介，有些熟客都幾十年了。」最常用的是「公司」、「運輸」這些字，至於哪個字最有難度？他認為每個字都有自己的特色，各有寫法，關鍵反而在於剅字，有時需要翻刀修整，細字更要多花心機。

八十年代以前的招牌字一直是手寫，直到出現了電腦技術後，全港第一家引入中文電腦廣告字製作的，就是專門製作塑膠廣告字的巧佳廣告製作有限公司。「那時我會為他們的客戶寫招牌字，電腦出來後，也是我建議他們買電腦，可是當時的電腦字體都很瘦，如明體、黑體那種，做不了招牌；後來我買了一套台灣造字軟件（現在已停版），自己掃描字體輸入電腦，製作字庫，一直沿用至今（fig.6）。寫汽車噴字和招牌字，商號賣什麼就寫什麼。選用北魏體，一來當年流行，二來北魏屬書體中最容易辨認的字體，特別適合做招牌。再者，隨着工作經驗愈多，就知道人們的需要，大部分最終都會選用北魏。」◉

一七四

字體：楊佳

高度：1.0
寬度：1.0
字間：0.2
行間：0.2
傾斜：0
角度：0.0

6　楊佳的貨車字電腦軟件畫面

■

香港北魏真書的設計研究計劃由二〇一二年開始，從研究、構想、實踐設計至本書出版，計劃尚在進行中的階段。這項設計的研究目的，是為了借鑑趙之謙結合傳統帖學及新興碑學的精神，透過當代科技及媒介衍生的美感，重新演繹香港北魏招牌文字的一套新字體，並運用於現代演繹的設計案例。

三

演繹

香港北魏真書設計

如何分辨不同版本的北魏？

◎文／陳濬人

在介紹香港北魏真書的設計之前，為了幫助大家分辨不同風格、應用媒介和設計的北魏書體，以下會對各種版本作說明、定義和分析。

北魏真書、北魏楷書與楷書

北魏和魏碑之間的概念從來都是十分模糊。首先「魏碑」這個稱號，泛指一種雄強銳利的石碑字體風格，在林林總總的碑海之中，最廣為眾人認識的魏碑代表作，為河南洛陽市龍門石窟北魏時期的《龍門二十品》。列入二十品的魏碑，書風其實各具自己的特點，但整體風格氣勢磅礴。魏碑最少可以分成五種類別，《龍門二十品》的魏碑只是其中一種。清代時期研究的魏碑還包括了南朝的石碑，如東晉的《爨寶子碑》。雖然大部分人都

會將「北魏」統稱為「北魏楷書」，但楷書於魏晉南北朝時仍未出現，楷書的概念要等橫向、水平的隸書徹底演變成縱向、傾斜的形態後才固定下來。故此普遍的說法，也會將「真書」當作楷書的別稱，然而，真書應該是東漢至三國時期由鍾繇發展出來的字形，及由隸書發展成楷書前的狀態。所以在北魏的碑刻作品中，實際上是包括了真書、楷書、隸書等書體。例如北魏《鄭文公下碑》屬於真書，東晉的《爨寶子》屬於隸書，南朝的《梁蕭憺碑》則屬於楷書。詳細例子可參考第一章。

香港北魏

「香港北魏」其實是我自創的名稱，泛指在香港常見的北魏字體風格，字體以清代書法家趙之謙所演繹的北魏為藍本。正宗的北魏在香港實屬少見，印象中只有恆生銀行、上環珠江船務、西營盤通泰行及觀塘的金源印務的商號／招牌用上了純正的北魏（近似《龍門十二品》的北魏）。香港北魏通過不同書法家的演繹後，自然會產生不同程度的變化，例如區建公的比較剛猛；蘇世傑的較圓潤；卓少衡的裝字險；廣告手寫字（釘頭字）的筆劃幼且起筆點呈釘狀；有時還會在街上遇見肥胖北魏……

1 香港北魏真書設計

香港北魏真書

「香港北魏真書」也是我自創的名稱，是根據香港街道常見的「香港北魏」招牌為藍本設計的電腦字體（fig.1）。它雖然以香港北魏的書法字體為基礎，設計目標卻不是為了製作一套具有書法筆觸的中文字體，也不是以懷舊或仿古情懷為動機，而是以「現代化」的想法演繹。所謂的「現代化」，對於我來說是了解字體的用途、需要傳達的文化美感、製作工具及呈現的媒介作設計原則。背後的想法有點近似將手寫的楷書，演變成現代明體字（或稱宋體字）的過程，或者是將趙之謙融會碑學和帖學的思維，運用於當代的字體設計方法中。

2 魏碑字體

魏碑電腦字體

各大華文文字體開發商均有推出魏碑的電腦字體，如台灣華康的華康龍門石碑，內地方正的志勇魏碑等。這些字體並不是根據特定的碑刻作品，而是以魏晉南北朝《龍門二十品》的字體特徵為藍本，即尖銳剛硬的線條，但字形的結構上卻屬於楷體（fig.2）。設計動機近似仿古，所以亦會加入模仿石材風化的崩爛質感作裝飾。近年香港出現的一些懷舊設計作品，也會用上市面的魏碑電腦字體，又或者是源於對香港北魏及北魏、魏碑的誤解。

文字與媒介之特性和審美

◎ 文／陳濬人

漢字是世界上最古老同時又最被廣泛使用的文字之一，在過去數千年以來經歷過無數變化，從大篆、小篆、隸書、真書、行書、草書和楷書，才定型至我們今天熟悉的模樣。漢字演變的每個階段，都與印刷／傳意媒介技術的發展或時代的書寫習慣改變有關，繼而對文字的審美觀亦產生改變，因此每種字體都有其特定的美感表現方式，審美準則不能一概而論。

例如大篆是以硬物用「刻」的形式去記錄，「刻」受制於物理條件，難以刻畫變化多端的線條，因此大篆的字體風格多是端莊謹慎。物理條件的限制卻衍生出大篆獨特的美感，以平均、端莊、圓潤為美。到了先秦，毛筆的發明則令文字線條得以解放，演變成較流麗的小篆，後來為了更方便及加速書寫，慢慢演變出隸書、真書、行書、草書及楷書。隸書和楷書屬於溝通的基本字形，多用於記錄重要事件，文字的美感也順理成章地講求

端正、秀麗、中庸。行書及草書的審美則截然不同，它們是為加快書寫速度而產生的字體，從飛快、變化多端的線條中表現個人感情，字體以大小不一，筆觸濃淡乾濕為美。

宋代，印刷術的興盛為漢字帶來全新的審美觀。早期的印刷字忠實地呈現楷書的毛筆感，書法家於木板上書寫，然後由木工沿書法家的字體雕刻、製作成印刷用的雕版。印刷的作用是為了更有效率及廣泛地傳播資訊，雖然楷書的粗幼變化是文字秀麗的元素之一，然而這些微細的變化卻令雕刻費時，宋人為了簡化雕刻時間，令印刷更有效率，楷書便慢慢地由傾斜的角度及富粗幼變化的筆劃，簡化成水平角度且單一粗幼。同時，為了保持楷書的美感，起筆、收筆、撇捺、鈎等筆劃也逐漸演變成幾何形態，衍生幾何的審美感。在印刷的製作過程中，不再需要使用毛筆，毛筆的筆觸亦理所當然地被刪減，取而代之是活字與油墨的印刷質感。

從書法的角度看，文字的美感看似漸漸減退，不過在印刷術的演化過程中出現的字體，卻衍生出另一種審美觀——未有印刷的時代，當人們書寫長篇文章時，會使用小楷，尺寸大約如現在電腦排版軟件中的18—48pt（point size，字體大小的單位），所有筆劃的細微變化顯而易見。印刷技術出現後，長篇文章的字號開始縮小，到了鉛字印刷術的發明後，技術進

一八三

步，更出現了8pt以下的細字號。字號的縮小，改變了我們對漢字的審美觀，從着眼於每一隻字的細微變化，演變成處理整頁文字的整體感覺，以字面空間、筆劃粗幼的平均和諧為美。同時亦要顧及文字之間的節奏感，不過分跳躍之餘，又可以保持閱讀的吸引力。字體設計更要考慮印刷到不同紙張上的效果。

反觀英文（拉丁語系）的字體設計例子中，並不難找到因創作媒介受限制而衍生的美感。例如英國字體設計師 Matthew Carter 在八十年代設計的 Charter，原意是為了減少電腦檔案的儲存量、應付低解像度印刷，因此設計師簡化了字元的曲線及襯線造型，並以最少量的點（point）去設計有襯線字體（serif）。雖然電腦工程師早在 Charter 設計完成前，就解決了檔案大小的問題，印刷科技的進步並提升了印刷機器的解像度，然而設計師當初面對媒介的限制，卻衍生出一套清脆利落的襯線字，更可說是八十年代的新穎設計。

「香港北魏真書」受到過去三個階段的文字風格影響，這三個階段的字體又因媒介不同，影響了風格及審美準則，所以是個非常複雜的設計題目。到底應該如何定位，取決字體的美學和功能的法則？

首先，魏碑的風格受到刀石的特性影響，同時也會被石的質感、硬度，甚

至是岩石的地理位置所左右。例如《龍門二十品》與摩崖石刻的《鄭文公上下碑》，同樣要用刀在石材上鎸刻，但摩崖要攀山鎸刻，加上石質硬度較高，令筆劃粗幼變化單一，難以忠實呈現書丹的細緻變化，或筆劃提按的不同力度。再者岩石質感粗糙，中宮緊迫的話，會被石的凹凸紋理影響筆劃的清晰度，所以必須放寬中宮來提高辨識力。摩崖因為鎸刻的難度而產生寬博的結構，反而衍生了從容敦厚的美感，造像記又因雕刻刀的特性顯得銳利剛強。當趙之謙以筆墨演繹石刻的魏碑時，柔軟的毛筆產生靈動的線條，紙墨間的邊界開的效果，當快速運筆時又會產生「枯筆」。紙筆墨的可塑性大，雖然可以模仿刀石的銳利剛強感覺，但效果牽強，有違媒介的本質特性。當魏碑由書法演繹時，也要遵從紙筆墨的審美準則，注入魏碑剛健魄力的特性之餘，又不失毛筆獨有的靈動秀麗。在香港招牌上演繹趙之謙的字體風格時，商號取向將字形穩定化，當工匠將紙絹上的書丹製作成實體招牌時，在媒介轉移的過程中，會因物理限制或製作招牌的師傅手法而產生變化，某程度上也算是一種再創作。

如果想將寫在紙絹上產生「枯筆」質感的書丹，忠實地重現在堅硬的介面上，難度最高的算是銅鐵，因為漢字筆劃部件較多，安裝費時且考功夫，筆劃部件容易東歪西倒，所以有時為了簡化安裝工序，匠人都會輕微

調整筆劃結構，盡量連貫本來分離的筆劃部件。霓虹燈通常是勾勒字的外形輪廓，亦有少數招牌採用橫線光管填補框內的筆劃空間。受制於光管的粗幼，可扭曲的角度有限，霓虹燈的字體無法做到角位完全尖銳的效果，字愈細小就愈難扭動，如小於一吋的話，只能夠用單線指示結構，不能勾勒外形，所以霓虹燈不但無法表現漢字的細節，甚至要簡化線條，無法模仿紙墨的質感。相對來說，木版雕刻的可塑性較霓虹燈及銅鐵高，細緻至筆墨間微小的變化也能勾勒出來，所以木製招牌最能表現書丹原來的面貌。設計招牌時，有些店舖會按照觀看距離及物料特性，設置三種不同的招牌，例如在建築物外牆懸掛的大多數是霓虹燈，方便遠距離觀看，同時又會看到霓虹燈的缺點；在商舖門口的招牌，屬於近距離觀看的類別，放置在室內的，因為用材料的質感較重要，因此大多數會採用銅鐵製作；放置在室內的，因為用作極近距離觀看，大多選用最精細的木版雕刻招牌。

隨着近年高解析度的電子屏幕產品發展，為閱讀帶來前所未有的清晰度和觀賞經驗。這種發展一如以往的新科技般，衝擊着傳統漢字的審美觀。沒有墨汁在紙上化開的質感，字體上的每一條線，每一個弧度都會完好無缺地在屏幕重現。這種高清的觀看經驗，令我們更執意於追求完美無瑕的線條，流動順暢的字體。高解析度屏幕雖然能夠令即使8pt以下的字號，

一八六

也能展示字體細節，但其清晰的程度，在閱讀長篇文章時，卻會變成一種不必要的視覺噪音，更可能影響讀者的閱讀速度。若然橫劃和豎劃的對比太大，再加上屏幕的背光效果，會令眼睛容易疲勞。楷書、仿宋等字體雖優美，但由於斜線太多，在長篇閱讀時會產生過大的節奏，並不適用於內文字。相反在副標題（subhead）及標題（display）的情況下，字體的細節卻有助加強文字的韻味、氣氛。字號愈大，觀看細節的經驗愈是豐富。由此可見不同的媒介，不同的應用情況，都會衍生出不同的審美準則。◉

一八七

香港北魏真書的設計方向

◎文／陳濬人

一八八

「香港北魏真書」的設計，以香港常見的北魏招牌為創作藍本，趙之謙的北魏創作則是設計的精神底蘊。近年香港社會經歷後殖民時代，與中國內地的文化產生衝突，引來一連串對香港身份認同的反思，計劃希望從視覺文化範疇開始，重新檢視香港文化源流的內在特點。香港人經常被評為崇洋媚外、缺乏栽培本土視覺文化的能力，從身份認同而來的本土視覺文化熱潮，本來應是令人鼓舞，但坊間常見的「本土創作」往往只會流於表面上的模仿、懷舊，對內在的深層文化和社會因素缺乏理解，更遑論推進、演繹或現代化。近年在街上不時見到一些平面設計作品，只搬字過紙地直接挪用香港城市中特有的視覺元素，其實就如清代金石學風潮，只注重用紙筆直接模仿刀石，效果未免俗套。

因此這套字體的設計目的，不是製作一套模仿香港北魏招牌的書法風字

體，而是借鑑趙之謙結合傳統帖學及新興碑學的精神，創造新面貌，透過結合當代科技及媒介衍生的美感，重新再演繹香港北魏的招牌文字。

字號範疇

當我明白了字體與表現媒介的關係後，就能夠更全面地掌握字體設計與美感的實際應用法則，特別在設計「香港北魏真書」時，更明確地思考字體的定位。香港北魏主要應用於商號招牌和題字，在空間緊迫的城市環境中，戶外招牌為了讓人在數十米外也能夠清晰識別，一般來說都會懸掛於商舖的正面。這些離地約三米高的招牌，每個字均不會小於兩呎。離地愈高，字號也愈大。在現代設計的用語中，這種應用方式屬於標題字範疇，即 14pt 以上（兩呎其實比 14pt 要大得多）。因此，「香港北魏真書」屬標題字範疇，未來的應用場合主要以大字號為主。

確定標題字的定位範疇後，接下來需要解決的議題，就是字體粗度的設定。因為在電腦字體設計的範疇裏，標題字一般是指 14pt 以上的字。若要保留香港北魏書體原有的粗度，在電腦字體 14pt 的應用情況下，字形看來會明顯太粗，很容易令筆劃糊在一起，影響文字的識別力。設計時，我需要

1 調整前後

在盡量保留線條力度的大前提下，將線條調幼。包圍結構裏的線條，更加要大幅度調校（fig.1）。

節奏感

節奏感是字體設計中最重要和最難處理的元素。充滿節奏感的字體是生動、有活力的，相反缺乏節奏感的話，會令文字看起來生硬、呆滯。魏碑的誕生源自對莊嚴訊息的記錄，每個字在鐫刻前都有工整的網格，以控制字與字之間的均等距離。北魏沒有南朝般嚴謹的監督規範，因此容許書風發展出靈動、節奏豐富的字體。到了清代，趙之謙則將魏碑融合行書，令

字體的節奏感更上一層樓。趙之謙的字體雖精氣有神，卻又有點婀娜，後來區建公及香港書法家們，把趙之謙的書體應用於商號招牌時，為了給人穩重可靠的感覺，刻意地演繹成工整穩重的模樣，但與另一種經常應用於招牌的唐楷字體相比，還是非常跳躍、生動。

標題字與內文字最大的分別，在於標題字的篇幅較短，當字與字之間營造出豐富的節奏感時，就能夠吸引人閱讀。從視覺角度來看，在擠迫的街道空間（撇除其他視覺因素）採用節奏變化豐富的字體，會比節奏感平板的字體更吸引，富趣味。然而，節奏變化太多的話，字與字的關係又會過度鬆散，看起來不像一套有系統的字體。從此可見，字與字的配搭，其實是千變萬化，字體設計師需要宏觀地顧及任何可能性。例如一個單字，獨立時的視覺可以非常生動，但配上其他字卻可能產生空間分佈不等的問題，最後苦了排版設計師（fig.2）⋯⋯

「香港北魏真書」最具挑戰性的地方，就是平衡香港北魏與字體設計兩者在本質上對立的視覺，既要保留香港北魏書體靈動的節奏感，整套字同時又要具備系統的統一性。

香港北魏的獨特筆劃設計，有助構成豐富的節奏感。例如，撇捺收尾翹起，帶來飛昇的節奏；曲折的起筆，為安靜的橫劃帶來頓挫；長長的斜

一九一

鈎，指示圓轉的方向性。裝字夠穩定的話，就可以平衡字體之間的空間分別，達至統一性，同時保留豐富的節奏感。

細節

字號愈大，字體的細節就會顯明易見，現今大部分的閱讀經驗都集中在電子平板產品上，高解像度屏幕重視文字細節的處理，反映出當代字體設計的工藝水平及完整度，相對來說，設計師要處理的筆劃線條也更多。這裏說的細節是漢字筆劃，如橫劃結構包括起筆的棱角，是尖銳還是圓潤？圓潤的話，應該以圓形為基礎，還是橢圓形？起筆與行筆之間的轉折，要精

地矣

2　空間分佈不等的問題

簡，還是圓潤？

為了令「香港北魏真書」這套字體配合更多應用層面，我將筆劃末端設計成圓潤的樣子，看起來平易近人，且有溫暖的感覺（fig.3）。不過，如遇上筆劃應當清脆利落的地方，我也會相應地調整，保持書風的靈活度。如起筆及行筆之間的轉接，採用完全尖銳的設計（fig.4）。處理包圍結構的字形時，因為筆劃本身粗厚，如果完全密封的話，視覺感會緊閉，所以我特意在左上角的豎劃與橫劃之間留一點空間，以致不太緊密（fig.5）。

3　圓潤的橫劃末端

4　起筆及行筆轉折

5　豎、橫劃留一點空間

6　宋體（或稱明體）

7　黑體

字體風格範疇

漢字的電腦字體主要分為宋體（或稱明體）、黑體、書法／手寫字體及美術字體（fig.6-9），「香港北魏真書」也許屬於書法／手寫字體的範疇。這範疇的字體，很多會模仿手寫字的筆觸與紙墨的質感，有時幾可亂真，然而，我設計「香港北魏真書」的原意並不是想造一套復刻字體，也不想模仿毛筆的筆觸。如果想擁有毛筆的感覺，直接拿起毛筆書寫較為誠實，效果也更好。用電腦字體模仿毛筆，似乎是較懶散的做法。

「香港北魏真書」的設計以香港北魏為藍本加上新演繹，成為一套具現代感的字體。這種創作意念較接近當楷書演變成宋體（或稱明體）時的做

8　書法字體／手寫字體

9　美術字體

法，演繹手法則是以製作媒介的特性為基礎。魏碑在堅硬的石壁上以刀鐫刻，成為銳利的棱角；趙之謙的魏碑以柔軟的毛筆在紙絹上書寫，呈現出圓潤流暢的質感；「香港北魏真書」則在電腦繪圖軟件上，用貝茲曲線（bezier curve）勾畫。我設計的字體線條，沒有模仿雕刻刀及毛筆的質感特性，而是集中強調貝茲曲線圓滑細緻的特點，同時刻意簡化筆劃的輪廓，刪減刻刀及毛筆所產生的質感，只保留字形中最重要的線條，即是書寫時的核心意向。

筆劃設計

横劃是漢字裏最常用的筆劃，横劃的設計，會影響整套字體設計的方向。

「一」字是漢字筆劃最少的字，也是整套字的開端，內裏其實包含三個部分：起筆、行筆及收筆。起筆的設計，更可謂開端之中的「開端」。香港北魏的起筆變化萬千，然而在字體設計中，起筆通常只有一種。為了令香港北魏的起筆更生動，我設計了多種起筆的形狀，來配合不同字的去向及筆勢。例如呈剔形（✓）的起筆，源自筆劃的牽絲，作用是表達與上一筆的關係（fig.10-11），而且可以增加字的動感。垂直入筆，是香港北魏最常用的起筆（fig.12）；以及多數用於擠迫空間，或左面有其他

10　中環�記的「記」字起筆

11　牽絲起筆

12　垂直入筆起筆

筆劃時的微細起筆設計（fig.13）。

豎筆是支撐起整個字體骨幹的柱子，因此視覺上要比橫劃粗，才會有穩定的感覺。豎筆的起筆厚重，有牽絲之勢。短的豎筆可在左右面設弧度以增加動感（fig.14），但長的豎筆就要有一面直線才能撐起，避免東歪西倒的情況。置於最右面的長豎筆，右下部分可以大幅向外弧，既可以加強豎筆的力度，又能夠擴展底部的闊度，加強穩定感（fig.15）。置於最左面的長豎筆收筆，會有厚重陡峭的轉向，可以平衡右面的粗細，形態並不算穩定（fig.16）。

撇捺是一種盡情地展現力度及節奏感的筆劃，常見的撇是弧形設計，香港北魏真書的撇劃行筆則筆直爽快，而且比所有字體長。收筆時也有

13　微細起筆

14　短豎筆

15　外弧長豎筆

16　長豎收筆

17　倔強撇劃

18　舒暢撇劃

兩種形式，一種是向左上方提，線條較倔強，並有指示往下一筆的意向（fig.17）；另一種向左下方掃出，較舒暢平穩（fig.18）。捺筆的收筆同樣有兩種設計，一種是往右下，用於收筆位置位於中下部分的字（fig.19）；另一種是向右面水平出鋒，構成較穩定的形態，多用於收筆位置位於底部的字（fig.20）。

點劃的重心和其他字體相反，通常的點劃呈水滴形態，重心置於右下方，「香港北魏真書」卻在左上上方，具有厚重牽絲之勢，然後向右下方收窄。

橫豎轉折也有兩種設計，提供不同的應用方法。大多數情況下會用橫劃突出的一種，形態剛強穩定（fig.21），另一種是橫劃豎劃呈分離狀，是在趙

19 　往右下捺劃

20 　水平捺劃

21 　剛強穩定的轉折

之謙時已經存在的特色（fig.22）。

豎曲鈎先向下，再轉右，然後向上挑的運筆，是最能表現倔強感的筆劃，「香港北魏真書」的鈎粗厚度貫徹始終，更能帶出剛強感（fig.23）。

點挑劃也有類似的特點，出鋒收筆跟起筆粗幼相若。

包圍結構的筆劃設計有多種形態，因為全包圍結構跟「口」的筆劃設計完全不同，因此全包圍結構右面的豎筆設計成豎鈎運接底部橫劃。左面豎筆先向左下，轉右，然後垂直，收筆時要向左按，再從右下運筆，整體呈「乙」形（fig.24）。至於「口」字的設計，在外圍的六角形會有搖動的感覺，內部四方形穩定，是魏碑的特點（fig.25）。

22　呈分離狀的轉折

23　倔強的豎曲鈎

24　左面豎筆

內文字

標題字是「香港北魏真書」的主要應用範疇，但開發內文字亦無不可。香港北魏真書標題字的筆劃粗且中宮緊，如果直接縮小到14pt以下，筆劃會完全糊在一起，嚴重影響辨識力（fig.26-27）。想14pt至8pt的字體擁有良好的辨識力，要先將中宮放寬，筆與筆之間的空間大幅增加，整體粗幼也要減約三分一，才可以令筆劃有足夠空間展示。字體結構的細節在內文字的應用時，會因為字體太細而不清楚，成為影響閱讀的視覺噪音，所以需要大幅簡化，例如將包圍結構左上角的微小切口堵封。筆劃的尖端部分都修改成圓鈍形狀，令尖端的末緣在細號字的結構中消失。◉

25 「口」字設計

26 14pt 的「國」調整前後

27 14pt 的「圍」調整前後

香港北魏真書設計集（二〇一四——二〇一八）

◎ 文／陳濬人

二〇二

「香港北魏真書」的設計及研究始於二〇一二年，直至此書出版的二〇一八年，計劃仍處於研究設計的階段，關於香港北魏的資料和故事每天都有新的發現和體會。

這個計劃的最終目標，是設計一套擁有一定字元 1 數量的電腦字體系列，當中需要投放的資源及時間並非我一人可以獨力實現。自二〇一二年至今的「香港北魏真書」作品，屬於受客戶委託的 lettering 設計項目，字數由一至十多字不等。這些設計案子為香港北魏的研究提供了實踐的機會，為往後發展一整套字體打下良好的基礎。

分享這些設計經驗之前，首先要說明一下 lettering 與字體設計（type design）的分別。因為 lettering 設計項目牽涉的字數較少，不需要太強的統一性，字體空間的變化自由度大，可以強調每一個字的結構特性，及配

合特定排版或用途調整，甚至可以加入質感效果。所以，當 lettering 的字被獨立出來重新安置時，效果大多數不夠理想。而字體設計，則是指一套擁有一定字元數量的文字設計，每個獨立的字都能夠隨意調配排列，和諧共存。設計香港北魏真書，需要應付各種應用媒介的可能性，實在是一項龐大的工作。

漢字並非如拉丁語系般，由二十多個字符[2]組合所有字詞。拉丁字母為表聲字，漢字則是表意文字，若包括各朝代的異體字的話，一套終極完整的中文字庫，總字數可達十萬字以上，更會隨文化演變增補字符。業界雖然沒有一個確實的統計數字，但我們從官方訂立的字體系列當中，可以理解漢字字庫製作的複雜程度。例如香港政府曾五度更新《香港增補字符集》（Hong Kong Supplementary Character Set, HKSCS），增補香港特有的字形及字符。根據制訂國際標準的國際標準化組織（International Organization for Standardization, ISO），它們所制訂的 ISO 10646 標準包含了約二萬千七個漢字字符。開發二萬七千個漢字字符的字體，需要浩大的資源，當中有大部分的字形已經不太常會使用，因此字體設計公司通常會按照預設的客戶群及應用情況去決定字符的數量。實際來說，大部分人的日常閱讀習慣中，只會運用到字庫中的一部分字符，即是常用及次常用字，約有五千字

左右。「香港北魏真書」的設計複雜，就算筆劃及部首可以部件化，但由於它裝字的視覺效果變化較大，以我個人之力，一天最多只能設計出三、四個字，假如有足夠資源開發成一套字體的話，應該會以常用及次常用字的五個字符為目標。

回望最初的香港北魏字體設計，實在不堪入目，因為當時尚未了解香港北魏的特徵，更沒有練習書法，去鞏固自己對漢字的基礎認識。每次設計時，處理字形的負空間時雖然尚算平均，卻因為無法完全掌握香港北魏的結構，又不知道筆劃走向的重點，只憑缺乏紮實分析的街道招牌觀察，依樣葫蘆地猜測筆劃的形態，完全無法明白箇中的原因，連筆劃都設計得模棱兩可，甚至不能算作「香港北魏真書」的作品。◎

註

1／字元（character），是工業專業中被廣泛用來指一個編碼過的字元。為了符合萬國碼（Unicode）的國際認可書寫系統標準，只有具備獨特功能的符號，才會被認定為「字元」，並在萬國碼中分配到一個「編碼位置」（code point）。

2／字符（glyph），用於描述一個特定字元的實質外觀，即字符是特定字元的某種表現形式。一個字元，例如「a」，可能會有好幾種不同的字符表現。

■

以下這些香港北魏真書作品無論成功或失敗，其實都是必要的練習，也讓我學懂謙卑，心悅誠服地體會、明白漢字字體世界的博大精深。即使是相同的設計，在不同時期處理時，也會隨經驗及想法的成長而不斷地改進，永遠處於摸索向前的狀態。對我來說，漢字的魅力在於它只有黑與白兩個最簡單的元素，卻可以在數千年以來，讓無數人如書法家、雕刻工匠、字體設計師等，傾盡生命去圓滿漢字的發展。也許創作的核心土壤並非無邊界的自由，而是在束縛與限制下，想要突破創新的精神。

作品案例

● 二〇一四

● 插畫／麥震東

二〇一四年，叁語為西九文化管理局的年度戲曲節「西九大戲棚」設計視覺識別及所有宣傳品。那是香港最大型的戲曲藝術節，屬西九文化區完成基建前的文化活動。臨維多

西九大戲棚

利亞港興建的大型傳統竹棚，與四周摩天高樓的城市景觀形成超現實對比，是當時香港頗為矚目的文化活動。回想當年叁語設計成立不久，更是第一次承接這種規模的專案，工作時的心情不免戰戰兢兢。西九大戲棚雖然是傳統的戲曲節，作為預視未來西九文化區的項目，除了以傳統文化為基礎，亦應該配上現代手法處理。除了視覺標誌設計，我們亦同時邀請插畫師麥震東，以散點透視法繪畫戲棚，表現出戲棚臨海而建的奇特景象。

西九大戲棚是我第一次將香港北魏真書應用於設計專案的例子，回望當時的設計，確實有幾點問

題，以至字形感覺繃緊生硬。因為我當時並不懂得設定適合香港北魏真書結構風格的字面框（註），以致中宮過大，同時令筆劃缺乏空間舒展。字形看上去，筆劃感覺粗厚，部首結構勉強擠入字面框，筆劃設計也反映出我當時對香港北魏的特徵缺乏理解。例如「西」字，包圍結構的部分完全沒有香港北魏六角形的特徵；整體橫劃起筆不明顯，缺乏逆向入筆的特徵。「戲」字則刻意運用異體字，因為異體字是招牌題字中常見的手法，有助增加裝字結構的趣味。雖然設計問題處處，但在艷麗的傳統花牌及竹棚結構配合下，我幼嫩的設計都被蓋過了。◉

註一　從大原則來說，中文字形、日本假名、韓文，設計時首先要確立兩個框，外面大框稱作「字身框」，也就是每個字的物理距離，通常以正方形為主。字型裏面的小框則稱為「字面框」，字面指的是文字字圖本身實際分佈的空間，也是決定一套字形個性的關鍵。不同字形，會決定不同字面框的大小，字面框大時，整套字會顯得比較緊湊，字也看來比較大；字面框小時，字與字之間有多些喘息空間，字看起來也較小。總的來說，字面框是一個設計概念，也是字形設計者必須要掌握的重要框線。

九龍 華花

九種材料 用心調製
黃金透紅 全麥體驗
甘香醇正 風味絕佳

麥花朵朵 黃昏濃情
印度甜啤 雙倍鶯喜
甘苦與共 幸福一生

新界 龍眼

中西組合 酒色金黃
麥麴微香 入口溫和
青草餘韻 果香新色

龍眼麥啤 雪白酒紅
酵母小麥 港德配方
天然口感 回味無窮

黑龍 幻化

黑龍過江 功夫獨到
濃烈麥調 辣中帶甜
入口香滑 白泡叫絕

維港夜景 美酒消磨
農家麥啤 芬芳果香
花火體驗 深宵良伴

NINE DRAGONS BREWERY
九龍啤酒

緊接西九大戲棚，便是九龍啤酒的視覺識別及啤酒包裝設計。當時香港剛興起精釀啤酒潮流，九龍啤酒便是其中一個本地品牌，由德國釀酒師創辦。我們以傳統香港食品的包裝為靈感，重塑以往言簡意賅、工整的文案格式。啤酒是西方的飲食文化，啤酒款式的名字以漢字表達，啤酒風味則以四字舊廣告文案描寫。汲取了西九大戲棚的經驗，我將字體中宮收緊，令筆劃有更多空間舒展，例如「龍」的第五劃明顯拉長，第九劃嘗試加入牽絲；撇捺方面開始掌握到香港北魏的特點，收筆粗厚及向上挑。◉

二一二

營火食品是一家燒烤和火
鍋食品公司，叁語先是負
責公司的品牌設計，之後
在二〇一七年為樂富的門
市店舖設計室內裝潢。我
們時常看到街上行駛的貨
車車身，印有「XXX食
品公司」的字眼，讓人容
易聯想起營火食品公司出
售的燒烤、火鍋食品。項
目第一版本的品牌標題
字，創作意念先是來自楊

佳的貨櫃車模板北魏，後來覺得模板的工業感覺太重，不太適合品牌的未來發展方向，因而修改為現在的設計。「營」字的第一版本中宮闊，重心線高，筆劃傾斜水平，感覺鈍拙，呆板。經過幾度修正後，似是注入靈魂般充滿活力。「品」字最難處理，因為同一部首重複三次，視覺上容易顯得機械化，所以特意將「品」字設計成三個形體不同的「口」字，無論是橫豎轉折、豎筆、起筆，細部各有不同的設計。這個設計最能夠反映出香港北魏真書設計的難度，整體設計既要達至統一性，又不失活力，就得盡量令相同的筆劃發展出不同的形態。◉

《風景》（*Pseudo Secular*）
是獨立電影導演許雅舒的
作品，以雨傘運動為時代
背景，描寫運動期間，人

與人之間的小故事。《風景》於二○一四年啟動眾籌活動，二○一六年完成上演。而我亦分別為《風景》眾籌階段的宣傳，及正式上演時的宣傳品設計和製作標題字。與營火食品項目的問題相若，在第二次設計標題字時，修正了字體中過度水平的筆劃，以及中宮過闊的問題。「風」字的橫捺鈎，是漢字中最具力度的筆劃之一，要花最多時間處理。筆劃粗幼完全一致的話，會缺乏彈力，難以傳遞力度的感覺。將捺劃三分二的部分輕微調幼後，就能製造張力。鈎的長度約略是捺劃的一半，這個粗厚的鈎，除了剛猛有力，也有助加強識別力。◉

PSEUDO
SECULAR

風景

「洞穴創意工作室」，於二〇一五年為東涌市政大樓設計了一個小亭，以木條建構中式涼亭的負空間。

受託項目時小亭還未命名，我便以日常對話中經常出現的「你有沒有空？」為靈感，為小亭題名為《有空》，意指「在緊迫的城市空間及每天密麻麻的日程中，『有空』去停一停」。字形設計貫徹涼亭的負空間概念，以虛實勾勒文字。●

「牛遊」是「談風 vs 再說」跟 Hidden Agenda、Start from Zero 等本地創意文化單位發起的工廈藝術節活動，共舉辦了六次。「牛遊」以香港北魏真書設計，而海報上的題字「春」則是我首次以書法北魏應用於平面傳意作品。◉

香18
港種

歌手何韻詩於二〇一五年發起的社區音樂活動，隨後慢慢演變成推廣小店及社區連繫的平台。回望「十八種香港」的設計，至今仍然感覺精細，有賴於「種香港」三字本身優美的梯形結構，加上筆劃數量相若，令空間分佈平衡。「港」字刻意地用上了第一橫分離的異體字，令字形的結構有更多空間。◉

堅尼地城　Kennedy Town｜石塘嘴　Shektongtsui｜屈地街　Whitty Street｜上環西港城　Western Market

FREE 自由座

有種香港叫電車

Issued subject to the Bye-laws and Regulations in force at the time of issue. Not transferable.

香港18種

銅鑼灣　Causeway Bay｜北角　North Point｜西灣河　Sai Wan Ho｜筲箕灣　Shau Ki Wan

REIMAGINE HONG KONG 01

字無言・漫無滅

WEEWUNGWUNG

● 二〇一五
● 程式編寫

二二〇

二〇一五年，我受元創方（PMQ）舉辦的年度設計展 deTour 邀請，製作《字無言·漫無滅》，這個結合了聲音及燈光的互動裝置藝術品，以霓虹燈為媒介，表達我對音樂及字體創作的興趣。裝置運用電子結他的收音器，收集並擴大霓虹燈裝置所發出的電流噪音，每個字都能用效果器調校至不同音頻。網頁設計團隊 WEEWUNGWUNG 負責編寫電腦程式，觀者的手愈接近霓虹燈，閃動愈見頻密。「字無言·漫無滅」的六字霓虹燈，即化身成一台噪音樂器，為正在消失的香港招牌發聲。◉

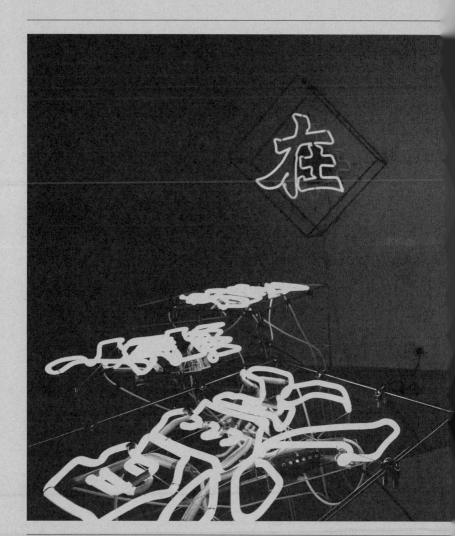

農畉

● 二〇一六

澳門設計公司 Mo-design 為餐廳「農畉」設計品牌，找我們為餐廳名字設計品牌標誌，跟「十八種香港」同一道理，「農畉」二字本體結構呈梯形，感覺紮實穩重。除了標題字，我亦製作了說明文字尺寸的字形，應付細號字體的應用情況。說明文字的筆劃微微調幼，棱角調成圓潤，也填補了筆劃與筆劃間連接的缺口，減少縮細字體時的負空間視覺噪音。●

二二二

「十下」是一家位於銅鑼灣的火鍋餐廳，由叁語負責品牌標識及室內設計。

我們與客戶從命名階段開始籌劃，「十下」名字的靈感來自打邊爐「焓下焓下」的動態轉化成諧音，英文名字的「suppa」源自「supper」（晚餐），同時是「十下」的近音。

十下與農畤及十八種香港相反，字形結構強調中軸線，輕微向右傾。◉

劉小麗

◉二〇一六

標語為「小麗民主教室」的立法會競選活動作宣傳顧問及設計。「劉小麗」及「小麗民主教室」的字樣是以香港北魏真書為基礎的新設計。筆劃呈幾何形狀，內部的筆劃刻意簡化，以強調利落的負空間。「麗」字參考香港招牌常見的異體字，右下角刻意延長捺筆，構成穩重的梯形結構。這次嘗試探索了另一種重新演繹傳統書法風格的可能。◉

二二四

於西營盤開業的 Ancho-
ret，是一間專營高級時
裝的店舖，專售 Maison
Margiela、Yohji Yamamo-
to 等歐日時裝品牌。「歡
迎光臨」的霓虹燈，「歡」
字用上撇劃特長的異體
字，令形態更見秀麗。◉

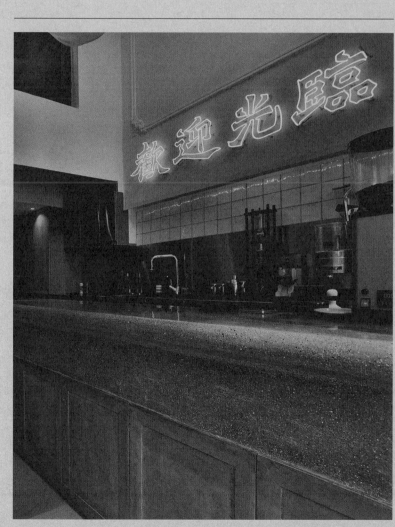

Photographer／Kimio Ng

國際運動品牌 PUMA 推出糅合東洋美感與運動功能的運動鞋 Tsugi 系列，於商品發表會上採用一系列香港北魏真書印章，透過隨意調動部件，拼湊出不同意思的字句。◉

好履勁走

踏破舊念

遊城穿巷

東來新生

◉二〇一七

「士多」是我設計字體至今，最難處理的案例。

「多」字結構獨特，字形由兩個三角形組成，有傾斜的去勢，較其他字形長。大部分電腦中文字體，為了解決字形修長的問題，都會分別左右裝字，鮮有將兩個部件安置在同一中軸線上。這種處理手法，會失去漢字中軸線的美感。在修正了十次以上後，才解決到這個維持中軸線之餘，又不會令字形過長的問題。◉

香港電台的電視節目《設計日常》每集以不同主題，談論日常生活的設計，字體篇的採訪讓我認識到在新界北區默默地製作貨車北魏體的楊佳。

《設計日常》的四個標題字頗難處理，因為「設計」的字形不太好看，所以我選擇了筆劃較多舒展空間的異體字「設」去加強節奏。「言」字部的第三橫劃則刻意加長，強調香港北魏的特徵。◉

科水

WEEWUNGWUNG

● 二〇一七
● 字體動畫

鼓勵知識型設計研究的非
營利專案資助平台「信言
設計大使」，我受委託擔
任這年的籌款晚宴創意總
監。晚宴以「水」為主題，
「水」在廣東話中意指金
錢，可與單字拼合出許多
有趣的詞彙。如「科水」
指籌錢，「泵水」指加注，
「散水」則指散場。這
次再度與 WEEWUNG-
WUNG 合作，製作一段
字體動畫。●

死角

◉ 二〇一七

◉ 書籍設計／麥綮桁

為《死角》書籍設計書名標題字時，也許對作者及書籍設計師有點不公平，因為人在德國，沒有毛筆在手，只能單靠鉛筆勾畫草圖，未能掌握好「死角」字形的感覺，完成品有點呆板⋯⋯問題主因是我把「角」字第三劃豎劃設計成撇的形態，導致一個字出現了兩個撇劃。這次失手的經驗也令我明白設計字體時，需要以毛筆起稿字體時的重要性。◉

惠明

● 二〇一八

「香港料理惠明」是一間位於京都的傳統香港菜餐廳，大廚及創辦人尹惠明在京都布萊頓飯店中菜館任職超過十六年，擁有深厚的傳統香港點心手藝。叁語受委託設計餐廳的視覺識別，是我們第一個來自日本的設計項目。「惠」及「港」字的日文寫法與香港不同，為了適應日本人的閱讀習慣，設計時調整了字形和筆劃的寫法。●

香港料理惠明

街招

◉二〇一八

構成香港城市文字風景的
招牌隨着老店相繼結業，
加上市區重建及屋宇署嚴
格規管沒有「小型工程牌」
的招牌結構，令香港北魏
招牌面臨絕跡的威脅。兩
位年輕建築師馮達煒和麥
懷諾成立招牌關注組織
「街招」，為商舖提供修復
招牌的專業意見，喚起大
眾的關注。「街招」的設
計特意加上交叉符號，令
人一看便感受到「拆」、
「破壞」的感覺，意指沒
有街招便沒有街道。◉

二三二

奧卑利

◉二〇一八

由中區警署建築群活化的
藝術館「大館」，館內的
粵菜餐廳「奧卑利」取名
自奧卑利街，室內設計由
瑞士建築師事務所赫爾佐
格和德梅隆設計操刀，參
語則負責品牌標誌及家具
設計。「奧卑利」的標題
字、小號字名片和餐牌等
視覺系統採用香港北魏真
書。「奧」字結構中的「采」
受四面包圍，筆劃大幅調
幼後才能清晰顯示。◉

二三五

一元復始

● 二〇一八
● 程式編寫

WEEWUNGWUNG

chi K11 art space 於二〇一八年農曆新年舉辦的藝術展覽，以「書法花園」為主題。「二元復始，萬象更新」是新年常用的賀語，裝置以兒時的遊戲電流急急棒為概念，透過線圈環繞「二」及「復」字的導電路軌，去點亮「元」及「始」字的巨型燈箱。每個字的輪廓分成三段，每個燈箱字則分成三盞燈。當線圈走過第一段時，燈箱燈就會亮起，如此類推。觀眾可以透過遊戲了解香港北魏的結構特點。「復」字則徹底反映了香港北魏的線條特點，第十劃撇劃顯著延伸，令下半部分構成梯形。◉

香港北魏字體招牌對這個城市、街道有什麼重要性？從四十至七十年代滿街都是書法字體的興盛期，至近年都市更新、老店結業、招牌被拆等，我們目睹北魏書法字體招牌正在銳減之際，也積極地尋找它對城市文化身份、美學價值、歷史背景，甚至對設計師學養的重要性；為了擴闊字體設計與城市文化關係的不同思考角度，我們邀請了插畫師麥震東、字體設計學者譚智恆、資深中文字體設計師柯熾堅和字體設計師許瀚文與我們討論，研究中文字體對於香港的重要性，還有字體設計師傳承文化的責任。

四

對談

字體與城市

I

香港轉角——

與麥震東談香港北魏入畫

◎文／徐巧詩｜◎攝／陳滔人｜◎圖／麥東記

麥震東（Don Mak）二〇〇九年畢業於香港理工大學設計學院視覺傳意學士課程，創立「麥東記」任職全職插畫師，從事插畫工作十多年。他畫過《龍虎門》彩稿、廣告及商業插畫作品中時常描繪香港的舊區風景，筆下畫過不少已被清拆的地標和建築物，如同德大押、龍門大酒樓和招牌。為了尋找創作靈感和搜集資料，麥震東喜歡用「腳」走進社區，如油麻地、上海街、深水埗等觀看舊區街道、唐樓和建築，繪畫城市的新舊改變，然而香港都市更新疾速，城市地景分分秒秒都在轉變，甚至悄然地消失。

二〇一六年麥震東花了三個月時間，全心投入籌辦個人作品展《香港轉角》，展出的六幅插畫作品代表了在他眼中的香港：新蒲崗六七動亂、英女皇到訪愛民邨、灣仔市民在家中看六四新聞、九十年代九龍城機場搬遷和移民潮、二〇〇三年沙士疫症中的大帽山和二〇一四／二〇一六年雨傘運動後的旺角街頭⋯⋯以街景寓意香港過去四十多年來的重要大事。

展覽標誌的四個大字，採用了北魏體，在畫作中也見到不少招牌字。麥震東和陳滔人二人是大學同學，聯同幾位喜愛香港招牌字體美學的師友，他們一起搜集招牌、觀察舊字體、學習書法字，特別是研討如何將香港北魏入畫，以現代設計語言演繹香港城市風景靈魂。

麥 震東

插畫師

Don Mak

Illustrator

```
]                    ‡
h: UK               ‡
                *Untitled-1 @ 20
160      170      180      1
```

```
                            ◄◄
Margin Alignment
p:    ‡
```

「香港轉角」展覽標題字設計

HONG KONG
STORY CORNER

陳——近年你畫了不少以香港風景畫為主題的繪畫，當中以北魏體招牌佔
重要的比例；如果畫作減去了北魏體招牌，感覺會看似少了些什麼。不如
由我們在大學剛認識（十多年前入讀理大設計學院）說起？你當時的畫風
跟現在截然不同，將舊日香港漫畫風格與現在麥東記畫風相比，前後轉變
甚大，是什麼讓你改變創作風格？

麥——我最近回想起過去，原來自己也曾經畫過這些街景。我十六歲入行
畫漫畫，做了六、七年後才去讀設計。香港本地漫畫要求畫功精細，即技
術上純熟地掌控畫面，才能夠搵食。畫了好幾年後，開始感到悶，當時我
才二十二歲，不想成世人只畫漫畫，於是想讀書進修，最後順利入讀理大

麥——麥震東
陳——陳濬人
徐——徐巧詩

設計學院。讀設計那幾年，讓我有機會去發展自己的繪畫，尋找新方向，加上當時準備好足夠儲蓄去讀書和生活，可以專心上學，多了空間讓自己尋找下一步，於是畫風開始改變。

陳——其實在大學讀書時已見到你的改變，然而，你現在的畫風卻是畢業幾年後，才慢慢形成這種城市題材和風格。當中與近年社區重建、政治、香港情懷等因素有關嗎？

麥——我畫漫畫時的工作崗位是彩稿員，職責是在別人繪畫的黑白線稿上，以塑膠彩上色或用電腦繪圖軟件繪製立體效果。在入讀大學前的四年時間，我一直負責黑社會漫畫書中的「時裝景」，需要經常處理街景，那時候便察覺到招牌就是香港街頭特色之一。例如，老細（上司）設定漫畫故事是在荃灣發生的話，我就要留意荃灣街頭特色（當年負責的漫畫作品包括：《火舞耀揚》、《火紅年代黑骨棠》、《耀武揚威》）：即使是在自己繪畫時都習慣取材香港街景，如畫「冧樓」情景時都會有招牌。入讀設計學院後，我不停地嘗試新東西，從課程中學懂透過觀察、資料搜集的分析，學習和提取養份創作，嘗試脫離過去風格，反而在這幾年間開始慢慢

二四五

地在作品中融入過去的漫畫寫實風格。

徐——可以具體說明一下，香港漫畫彩稿員的美學準則是什麼？對你繪畫
街景的觀察技巧打下哪些基礎訓練？

麥——漫畫彩稿員的繪畫準則，近似一套九十年代香港漫畫追求的美學標
準。首要是講究完成度，例如畫面空間表現採用光暗對比，有自己的顏色
系統，色調不可以太「瘀」，彩稿員分工仔細，各人只需要完成崗位的工
作。街景技巧方面注重地標描繪，因為黑社會漫畫主要是畫給本地最草根
的讀者看，他們經常流連的地方包括描繪「劈友景」的屋邨、元朗村屋；
搜集資料時，要找社區中最平民的景點拍照，畫畫時更要留意啤酒樽和凳
子的細節，那時我畫得最多、最具香港特色的地方必定是旺角。總括來
說，在香港漫畫從業員中，彩稿員的繪畫技巧較容易運用於其他行業，如
為廣告、電影畫分鏡腳本，或負責造景的轉行當室內設計等。

陳——是什麼原因讓你在近幾年開始繪畫香港社區街景？這個轉變與我們
入讀大學時，即二〇〇七年香港出現的本土社會大事有關嗎？

二四七

麥——大約是畢業後半年左右，我先為《Muse》雜誌畫了一幅街景繪圖。最早接觸城市中的字體，就是當年上 Esther（廖潔連，《中國字體設計人一字一生》作者，前香港理工大學設計學院副教授。）教的中文字體課，她要學生走到街上用照片記錄、研究城市空間的中文字體。當時我已想以香港北魏體作題材，卻不懂分辨哪些書法字是北魏，只當作是「唐樓體」去研究，最後習作變成以唐樓電錶為靈感的「電錶體」（美術字）。

當上全職插畫師後，我畫得最多的是《蘋果日報》的街景插圖，歷時長達半年。多了人知道我懂得畫街景後，便慢慢地形成現在的畫風。其實從那時候開始，我一直想畫一系列的香港街景，考慮到賣畫等實際因素後，就選擇了較接近大眾的城市生活街景題材出發。

陳——繪畫香港街景時，你有沒有哪個特別喜愛的年份？對你有什麼吸引力？

麥——我喜歡唐樓，基本上是偏好繪畫六十至九十年代左右的舊唐樓，較矮的那種。吸引之處，可能是自己未親身經歷過的年代吧，它們具備豐富的想像空間。至於街景的素材，主要來自我的喜好、經驗和情緒。我繪畫

招牌字體寫法，是先搜集地區圖片，根據原圖描畫，有時也會親自寫。在街景畫中招牌以寫實為主，有時也會用電腦繪畫。每張街景通常會最少出現五、六個招牌，視乎作畫的時間而定，作品平均最少要花兩天時間才能完成。

陳——這個有趣，我們學習書法的過程要臨碑帖，現在大家則會臨招牌。你的繪畫方式正正就是臨招牌，就似我學寫鋪記招牌上的香港北魏書法字時，也是通過臨摹的方式。其實造字的時間很長，我以前要花上好幾天才可以做到一個北魏真書字，技巧純熟後，現在每個字最快可兩小時完成。

麥——要把北魏寫得好，真的需要年年月月地累積如老師般幾十年的書法經驗，才能夠在短時間內寫出香港北魏字。

徐——招牌在香港城市街景中的角色，看似微不足道，背後的美學文化卻大有學問。可以舉例分享一下，令你印象深刻的香港招牌，有哪幾個？是有地區性特色嗎？招牌和學習研習北魏書法對於你的畫作來說，有什麼特別意義？

二五〇

麥——我印象最深刻的地區招牌是深水埗，因為大學畢業後曾在這區住了一年多；起初我真的不懂得分辨招牌上的字體類型和名稱，當時最吸引我的就是寫在牆上的字，那種經過了年月洗禮、開始慢慢剝落的狀態，最令人印象深刻，牆上彷似出現時間層，撫今追昔，有點滄桑感。最特別的一種，我認為是深水埗樓宇牆上的跌打醫館招牌，後來看資料發現早年從大陸來香港的人會在深水埗落船，當中不乏練武之人，他們身懷技藝，聚集在區內搵食。喜愛唐樓的原因是住客有「雞竇」、跌打館、神壇，這種將世間奇雜事物集於一身的特性，常常帶給我許多創作靈感，例如招牌上會有螳螂拳等文字。

陳——在你繪畫作品的過程中，對於招牌上的書法字體有什麼發現？

麥——學了書法後，開始懂得辨析不同的中文書法字體風格。例如區建公的書法字視覺感較「肥仔」（圓潤），有人說是從前的人認為將招牌字寫得肥些，寓意吉利；書法老師的教學方法，以學習碑帖為主，碑體的文字較瘦削，稜角分明些。在香港街景中的唐楷招牌數量也不少，有些地區的唐楷更比北魏多，可能是北魏書法字體較貴，只有大寶號才會找師傅（書法

家）寫。然而，論北魏書法字的美感質素，也不是人人做得到。

陳——唐楷招牌多數是四十年代以前流行，當時大部分來香港的都是落難舉人，他們寫的字大部分以唐楷為主，香港招牌大部分是由區建公等人開始帶起魏碑的熱潮，最有錢又最有人脈關係的人甚至會找有任寫。招牌對文字有實際的要求，如字體、筆劃從遠處看時要清楚；又或者是靠書法家品牌效應，名聲響就足夠，不需要擔心店子賣什麼。（如老字號泰豐廈找大千寫招牌。）陳雲曾說過：舊時的人做生意要講資本，包括社區資本和文化資本。招牌作為視覺商標之一，即文化資本，要講究品味美學和信用；社區資本則是商號在區內建立的信譽，得到大家的信任。從前店東找書法家寫招牌，道理就似現在品牌找知名設計師般都是品牌效應。

陳——你覺得香港北魏與城市面貌變化有什麼關係？對這種書法字體的歷史背景有什麼看法？

麥——剛開始時我都不太懂得分辨，起初只覺得北魏的筆劃粗身、有力，在學習（書法）的過程中有所了解，加上同學們常常研究、討論，才開始

慢慢懂得欣賞這種字體風格和背後的歷史、源流故事，也是最吸引人的地方。香港北魏有其獨有的結構，雖然有時會混入些唐楷。另外北魏在香港商舖廣泛地使用，令整條街景都是北魏書法字，成為城市面貌的特色。然而，我漸發覺新一代的香港人都不太懂得欣賞北魏，希望大眾對它的認知不會出現斷層。

街景題材，如決定畫哪一區，大部分是根據工作需要而定。有時情況許可自己發揮的話，在地區選材上某程度都反映出自己的內心想法。「香港轉角」的繪畫創作，某程度似在寫詩，即表面上描寫街景，其實是在訴說畫者的內心想法或感受。畫面內消失中的香港，對於我來說彷似是二三十年代的上海租界，當時有很多人湧入租界生活，並用自己的技能發光發亮，情況近似現在的香港，於是想好好地把握時間將這些時刻記錄下來。

正當香港城市進行活化保育時，我剛好正在學寫書法字，於是萌生想將這些不同年代的招牌字，準確地畫進作品中，至於如何讓讀者留意到哪些字才是北魏，我覺得只要點出相關的特點，人們自然懂得辨認。◎

二五二

II 西方設計學 VS 香港北魏招牌——與譚智恒談設計教育

◎文／徐巧詩　◎攝／麥綮桁　◎圖／譚智恒

譚智恒（Keith Tam）——文字及信息設計師、研究者和教育工作者。畢業於英國雷丁大學（University of Reading）字體設計碩士課程、加拿大埃米利卡爾藝術設計學院（Emily Carr Institute of Art & Design）傳意設計學士。曾任職香港理工大學設計學院傳意設計學科主任、創辦信息設計研究室；英國雷丁大學副教授、信息設計及創意企業碩士課程總監；現職香港知專設計學院傳意設計首席講師，主理課程規劃和學系管理工作。在加拿大、英國和香港從事實踐、教育與研究工作逾十五年。他致力於字體設計和研究工作上尋找字體設計、美學、

信息和傳意創作的關係，在字體設計、信息設計、雙語排版和空間導視系統設計工作上擁有資深的研究經驗。

譚智恒過去撰文發表不少關於香港北魏、香港霓虹招牌與建築空間的視覺語言文章，他也是陳濬人的大學恩師，認為設計師可以從微處着眼，觀察及分析一些鮮為人知、隱藏於無形卻與生活信息相關的傳意設計。「設計並非可有可無的小眾玩意，日常生活中處處皆是設計思維。」我們與叁語設計的年輕設計師們，邀約譚智恒談設計教育，與設計師對城市視覺觸覺和文化價值的重要性。

二五五

譚 智恒

文字及信息設計師、
研究者、
教育工作者

Keith Tam

Type & Information Designer,
Researcher,
Educator

陳——關於漢字字體的設計教育，你在理大設計學院任教前是怎麼樣的？

香港有專業字體學課程嗎？

譚——我剛回來香港時，不太清楚本地設計教育的狀況，相信應該沒有正統的課程。又何謂專業的教學？因為每個老師都有他們自己的教學方法。

陳——香港以一個（七百多萬人口的）城市規模來說算是大，我們每人每日都會接觸到大量文字，在設計教育中卻沒有一套系統式的教學方法？

譚——香港並不是唯一一個城市欠缺有系統的專業字體設計教學，就算是

譚／譚智恒

陳／陳濬人

徐／徐巧詩

C／徐壽懿

M／麥綮桁

英國大學，擁有正統學習字體設計課程的，也是寥寥可數。綜觀平面設計課程，數量當然不少，可是懂得教授字體設計，甚至教 typography（字體排版學／文字設計）的卻不多。

陳──到底中文字體設計師應該如何培養？即如柯熾堅般專業的設計師？

譚──只能夠自學！柯熾堅（Sammy Or）曾分享他本來是廣告公司出身，才開始接觸這回事。他從地鐵開始，由照相排版（phototypesetting）開始研究字體，那年代做一套字體，不只是放大就可以。他們使用攝影植字機，能夠放大字體的尺寸最大即等如 72 pt，因此那部機處理不了道路標誌系統尺寸（signage size）的字體，基於實際需要，他就要用 PMT 攝影機（Photomechanical Transfer Camera，印刷製版攝影機）逐步放大修正，先曬落相紙上，拼貼好再曬上絲網進行印製。

陳──近似色盲片嗎？

譚──簡單說就是高質的影印機，以前放大影像時，因為採用光學原理

西方設計學 VS 香港北魏招牌

（optical），很容易令影像的形狀走樣，如旁邊線條變得粗糙。每放大一次，就需要潤飾一次，畫得圓滑點後再放大，如是者反覆進行許多次。這個實際的製作問題，就是柯熾堅當年設計地鐵宋的原因，原因並不是為了要做一套新字體，而是當時科技所限，只能夠用手畫。現在數碼技術普及，已沒有這個問題了。

陳——地鐵宋是不是採用商業品牌思維的創作？

譚——或許不是，是實際地解決字體應用的問題。當然，選擇採用宋體也造就了一套機構的視覺語言。聽說是想營造一種人文風格，詳細可以問問Sammy。

徐——他曾在講座中分享，地鐵宋和當年的空間導視系統（wayfinding system）有一套手冊，如何將世界通用的規則放諸於香港社會環境？在地鐵空間內需要的資訊，英文與中文字體的配合、比例。即使地鐵有來自英國的範本，運用於香港時，依然有許多細節需要調整。同時間，設計師又需要跟不同部門合作，最後他說設計師必須具備將理念、實際情況和表達

意思融合的能力，特別是中文字體的應用。然而，這並沒有教材，只能靠經驗去分辨每個字的筆劃、空間比例表現，不停地嘗試和積累。

譚——空間導視系統，並不只是利用光學原理，放大、縮小字體般簡單；這個西方字體設計的專業，也是到了行業發展後期才明白箇中的道理。

C——在香港讀設計，如正形（正形設計學院）都設有美術字的教學課程，當中包括如何「間字」，而不是專門稱作 typography（字形學），即包括排版的學問。

譚——那時代的行業真的有這樣需要，因為在電腦中並沒有太多字款讓設計師選擇。間字也是實際需要，例如在廣告、平面設計版面的應用。排版首要考慮設計的類型，廣告與書版的排法不同。正如字體設計與科技發展有莫大的關係，做排版工序的人去控制機器，跟平面設計師的工作是兩回事。平面設計師的責任，需要明白如何運用字體來表達意念，對於排版工藝本身，其實不一定要知道。這種原先的技術分工，到現在卻已不復存在。活版印刷（letterpress）的時代，由不同人負責執字粒和排版工序，各

二五九

自負責一種，就算在英國也有分工制度。當年有一位英國現代派別的字體學代表人物，叫 Anthony Froshaug，他在中央聖馬丁藝術與設計學院（Central Saint Martins College of Art and Design）教學時，連工藝一併教授學生。因為他本身既是設計師，也是印刷師傅，懂得教學生執字粒，甚至非常細微的事項，這讓學院內的技術員都討厭他、甚至拒絕與他合作。

背後的想法是，他認為設計師理應懂得這些細微的印刷知識，因為那些並不是純粹的技術，其實是包含了許多平面設計美學和實用性的東西。

以前並沒有平面設計師的職位，我們現在從事的工作，舊日是由印刷工匠決定。從書頁版面設計、如何翻頁到排字，全是一種很專門的工作。相比起來，現在人人都懂得打字，在電腦上按掣後，就可以即時打印。就算是一九八五年，即西方開始興起採用電腦排版的年代，當年的設計師也不大懂得使用這個「精密」的新工具——電腦：他們壓根兒不知道什麼是行距（leading），可說是從來都未接觸過，更不用說什麼是小型大寫字母（small capitals）。在操作層面，他們需要學新東西，在美學、工藝方面也要下功夫。因為八十年代的早期電腦排版作品，真是很嚇人地醜。無論是教育或行業發展，大家都花了一段長時間適應。有人覺得打字輕巧無難度，有人專心鑽研，甚至有人自己動手做字體，如雜誌《Emigre》，他們

是最早使用蘋果電腦排版的設計師，後來更發展成設計字體。

徐——你的設計專業背景來自歐體文字，當你回到香港後始研究中文字體如香港北魏，採用了哪種分析方法去理解？

譚——我雖然在很早期的年代取得字體設計碩士學位（MA in Typeface Design, University of Reading, 2002），深感這方面的知識，其實自學才是最重要，即是要自己去發掘或充滿好奇心地去留意身邊四周與字體有關的事情。以全球來說，能夠取得字體設計專業資格的人屬少數，我讀的這個課程辦了十五個年頭，去年周年團聚時共有二十多人出席。我是第三屆畢業的學生，在我之前全世界僅三個人擁有這個專業資格。

陳——對於你來說，在設計學上什麼才稱之為「現代演繹」？特別當你專研歐文字體設計，當中的理論能夠如何應用於漢字設計身上？我們現在天天都可以見到明體、宋體，大家固然覺得是理所當然，背後的發展其實經歷了許多年不同階段的演繹，才變成我們現在的模樣。初時大部分屬楷書，目的是為了方便雕版師傅雕字，後來才慢慢形成現在的形狀，再簡化

二六一

成三角頭、橫橫直直的線條。所謂的「現代」，並不是一瞬間的事情，而是積累了幾百年的經驗和演變。

譚——世間許多事物都不是突然爆出，字體更甚。因為字體需要年年月月的傳承，沒有可能與歷史與文化分開，如設計得太極端的字體，會讓人無法閱讀、分辨文字。語言（language）或書寫系統（script）本身必定是有據可尋的系統，能夠讓人解讀。例如《Emigre》的實驗幾乎被世人罵遍，「g」字怎麼可以變成兩個圓圈？他們連內文也可以玩得非常瘋癲，什麼是內文字體、什麼是標題字體，分野非常含糊。就是要讓人讀得辛苦些，挑戰讀者的底線。

陳——現在資訊泛濫、信手可得，透過互聯網搜尋很容易就可以找到不同風格的字體或視覺例子，讓大部分人在設計時，很容易變成把玩視覺元素，忘卻視覺文化的背景。對我來說，創作這回事，並不只是風格，它也有傳承文化的責任。

譚——「撮取」，本身就是一種後現代精神。無論是電影、音樂都可以，

這種做法沿用了二三十年，其實也談不上是近代。現在（當代性）其實又是什麼？

陳——大部分人做設計，並不是一個具備意識的想法。人人習慣四圍去汲取養分，這個行為本身變成了一種方便，多於由自己去發展新東西。又或者是將新舊混合，失去了中間的演變過程。

譚——這個是來自（商業）市場上對於這種設計的需要，也許日後回看時，大家可以當作是了解那年代潮流的例子，代表香港的某個時代？

陳——香港設計與日本設計相比，後者從過去發展至今，日本設計師普遍有一種強烈的共識性，他們有意識地去思考如何將傳統與現代結合。對此，你有什麼看法？

譚——我覺得日本設計的發展與香港，甚至是台灣、內地整個大環境、歷史進程都不同，你可以說我們確實是有點落後。再者他們的民族性格如匠人和職人文化，都是日本的傳統枷鎖。相比起來，香港社會普遍具有靈活

二六三

變通的特性，令這個城市經常改變（清拆舊東西），背後思維是實用至上。因為每件事都是以實用性為主，無論如何一定要做到；加上香港人接受新事物的速度極快。又或者怕悶，一定要換換新意思。這是一種在世界各地甚少見到的現象，我前幾年在英國工作，即體會到「不改變」，才是一件真正困難的事情。什麼熱潮？流行？在英國好像從未發生過般。

陳——變得快，另一個背後原因，是香港難以發展出屬於自己的東西。我們很多東西都是從外國引入，到底什麼才是「香港產品」？

譚——不過，我又會從這個角度看。也許這種對事物很快地忘記，又很快地接受新事物的態度，就是代表我們、最 unique 的東西？

陳——我無法認同這種價值。

徐——香港人為了適應時勢，經常發揮靈活應變的精神。回到香港北魏的題目上，是不是香港人太忙於應付（世界各地）新事物，對於招牌這種（傳統）日常的東西，反而少人去深究招牌上的書法字體源流？為什麼從五十

年代至今，在這幾年才多了人認識？之前似乎沒有太多人去討論？是你們這班字體設計師凝聚出來的契機？又或是，大家受夠了這種急速的變化，是時候要好好沉澱思考？

譚——我們剛開始討論招牌字體風格的話題時，就在你們入讀設計學院的那幾年，有一天來找我問這種是什麼字體，我當時也不知道。到了你開始提起蘇世傑時，才有多些眉目。

陳——這是因為在入讀設計學院前，我經常在街頭拍照片，才開始留意招牌上的書法。加上我家住在上環，很長時間在這區生活（區建公開辦的建公書法學院也在區內）。如果我家是在新市鎮區的話，一定發現不到。

徐——除了北魏體，在港九新界各區會不會還有其他隱世、不同源流的風格字體？你們在研究北魏體這件事情上最關心的是什麼？

陳＋譚——當然是為了保育和傳承！

陳——如果從一個非常現實的角度來說，現代人可以不需要北魏體。因為現在用電腦選字款，很方便、快捷地就可以製作招牌。但我覺得這個題目之所以重要，是因為北魏體可以表達我們香港城市社會背後的文化，而不只是實際。

譚——這是一個因科技發達衍生而來的議題，涉及分工問題。為什麼英文書法不是由英文書法家來寫？為什麼不是用平嘴畫筆手繪招牌字（signwriting）？因為早年的香港人沒有這個文化背景，一開始已沿用樣板直接臨摹，字母就是幾何圖案。中文的話，更加不用說，當時的照相植字技術根本無法做尺寸較大的大字，唯一方法就是寫。間字又是另一種美學類型，不能相同而論。

手繪美術字和排版完全是兩回事，在西方也如是。手繪美術字和手繪招牌字的源頭不是來自印刷字體，但它們可以受印刷字體的影響，例如哪種字款流行，就依樣把尺寸畫大些；排版的字體美學和手繪美術字是完全不一樣的事情。「文革」時期出現的大量美術字，主要目的是為了宣傳口號，吸引目光；書籍封面採用的美術字和內文閱讀的字款，在視覺美學和功能性的要求完全不同。早年從事廣告行業的郭炳權，他的手寫美術字，包括

二七〇

用「雞腳字」標題、（細號）北魏釘頭字的內文字，郭生說他那時製作的日航航空公司廣告，客戶指定要用雞腳字，然而來自日本的照相植字機常有缺字的情況，尤其地方名，所以全部要求手寫。我去珠海見他時，看過他手寫的北魏釘頭字。正正是我小時候在一本叫作《草圖與正稿》的書當中的細號北魏字，也就是六十年代報紙廣告中使用的款式。我喜歡這款字的風格，至於北魏細號字是如何發展出來，他就沒交代了。

徐——你從小對字體有興趣嗎？對於空間導視系統、招牌字體的研究是從什麼時候開始？

譚——我自幾歲開始就喜歡留意身邊的事物，特別是「字」，我只是純粹地喜歡字。我從孩童時期已喜歡認字，至於是何時開始留意字體造型和結構就記不起來了。我爺爺喜愛書法，他在上環永樂街一家海味店當掌櫃，寫在帳簿上的就是毛筆小楷字。我父母結婚時，他用帳簿記錄下的「人情」表，上面全是很美的小楷字，帶點柳公權風。記得小時候，爺爺有一天放工後買了毛筆、墨盒回家開始教我寫字，也許我對字的興趣是從兒時開始培養。讀幼稚園時，媽媽也曾經手把手地教我寫字，邊寫邊學裝

字，如哪一劃要長點、短些等等。我家伯父也曾在海味店工作，我記得他名片上的字也是用書法字，小時候每週末他來我家住，沒事情做的話，伯父就教我寫美術字，哪些隸書仿宋等就是在這個時期跟他學習的。後來，我再考察才知道那些「仿宋」美術字其實就是「文革」時期常用的宣傳字體。

M——為什麼我們需要文化傳承？即食不足夠嗎？字體的功能性到今天還重要嗎？

譚——字體最初是為了滿足日常的功能需要，但它與人類需要溝通和傳情達意有關，也是我對文字和字體感興趣的源頭，就是人類要傳播知識，代代相傳。對我來說，（傳情達意）是一件很浪漫的事情。

C——剛提過關於傳統和摩登設計的界定，中間的轉化點，歐文現代的字體設計是不是也受到傳統的影響？以華文來說的話，北魏體書法風格有什麼可以帶進現代中文字體設計？

譚——手繪美術字和字體設計之間的分別愈來愈模糊，手繪美術字注重度身訂造，字體設計注重系統，兩者都需要視乎實際使用的情況而定。

陳——我有一部分的北魏體體設計工作，需要用北魏的手繪美術字設計。這時我會按照字體本身的形狀去調整。例如為澳門餐廳「農畎」設計的店名標題字，兩個字都是呈梯形，我就將梯形誇張化；有時當我做北魏真書的字形時，就會做得統一些，沒有那麼誇張。

譚——書法也如是，如果你將書法字的結構打散來看，也是不協調的。

陳——前幾天上書法堂，學懂「集字」，即採用書法家分散的字跡拼集而成的書法作品，才知道原來唐代的《懷仁集王羲之書聖教序》，是唐太宗李世民命人將王氏的墨寶剪剪貼貼而來，一篇集齊了王羲之的字，即使行氣不足，他們也覺得可以。然而，從現在來看，古人的這種「集字」想法，也是一件有趣的事。

徐——Don Mak 在製作展覽「香港轉角」的字體時，其實也用了這個方

法。當中的「香港」取自區建公在灣仔大廈上的墨寶為藍本，再調整，「轉角」則是自己寫；；創作方法與集字的原理相近。

陳——以前有本書法雜誌叫《書譜》，「書譜」那兩隻字都是集字，由不同書法家的筆劃組合而成，這種傳統學習書法的方式，即是我們現在的拼貼（collage）？

譚——美工圖案（clip art）？

陳——或可以看作是龐克時期英倫樂隊 Sex Pistol 唱片封面設計使用的技巧，王羲之那篇也是集草書、楷書於一身的集品。回到之前談論關於溝通與字體的話題，如果文字只需要用來溝通，其實不一定要用書法，那文化和美學的重要性又在哪裏？正如當新細明體能夠達到最基本的傳意需要，它的視覺看起來卻不太美；又我們在習字過程中體會書法需要年年月月的不斷練習，將字寫得美，不應該是一件重要的事情嗎？

譚——字是一個人的衣冠，自己寫的字醜，不是一件很難看的事情嗎？然

而，不同年代，自有不一樣的審美標準，以前樣樣大小事情都要用手寫，現在只有簽名時需要手寫。相比起來，日本求職履歷，到現在依然要用手寫。在日本的文具店內除了賣履歷範文表格外，更有專門撰寫履歷的鋼筆，他們見工時連字都要看。寫字，這種身體行為本身就是一件很有節奏感的事情，有種活力、力量（energy）。現代字體講究功能性，如在海報、內文上選用風格中性、可讀性高的字體，當中或者會有些微的情感元素。

徐——這個與不同時代的社會生活有關嗎？與以前注重功能、實用和公共性，現在大家關心個人身份、情感表達有關嗎？中文文字與英文字母相比，中文字帶有象形字的特徵，字形本身就是一個說明文字背後意思的造型，它是視覺的，植根於文化傳統歷史。形狀本身，也有一種情感值。

譚——為什麼要保留、活化北魏？因為它在香港不再是流行通用的字體。我認同是要保留的，然而是不是只收歸博物館作館藏，我偏向贊同它應該在日常生活中繼續使用、保留。近年老店執笠（結業）令不少重要的招牌墨寶（如信興酒樓，由精於隸書的書法家謝熙1題寫）消失。政府以招牌條例和行人安全先行，除了清拆外，是不是還有其他方法安全地保留招

二七七

牌？他們卻從不考慮，又或者是經濟因素，令香港的文化傳統難以保留。

如灣仔防癆心臟及胸病協會總部大樓，建築物本是一幢優美的包浩斯建築，翻新後卻在外牆加瓷磚（方便打理），貌似公廁；那年代的拼湊美學，即 Roman 大字加北魏字體，全都不見了。我們現在覺得成街都是書法招牌字，很有視覺特色，但三十多年前在香港的霓虹招牌，可能對五六十年代的人來說是影響城市景觀、商業化的視覺。香港的變化，對於我來說是充滿矛盾性。

徐──作為這班年輕設計師的老師，對於培育下一代字體設計師你有沒有一套教育方法？字體之於大眾可以看作是美學修養的一部分嗎？

譚──說真的，我並沒有很系統地想要培育字體設計師，教書到現在也只有兩個學生的正職是字體設計（許瀚文 Julius Hui 和郭家榮 Calvin Kwok），其他人學懂後可以在平面設計工作中應用劃字的技巧。總的來說，現在是多了人認識字體，因為每次辦字體活動，都有很多人出席。即使雷丁大學每年只有十五人完成學位，他們畢業後也是進入大公司或自己創業，在這行業中依然是少數。在平常人的眼中，有多少人會將字體看作

二七八

平面設計的基本功？甚至許多（外國）平面視覺課程都沒有這樣教。

徐——你經常以城市遊人的方式，用雙腳和眼睛去研究城市街道和大廈之間的字體，字體有沒有為城市帶來另一層的解讀？

譚——這是一件很複雜的事情，香港是一個多元社會，變化急速，每次去行街觀察時，都讓我深深體會到這點。這是香港城市的活力和特色，一方面感到可惜，另一方面也是社會經濟發展的映照，街頭上的北魏招牌為什麼會消失？店舖結業，自然要拆；又或者為了迎合社會口味的改變，商店翻新、重新設計是為了生存，這些也是很「香港」的因素。唯一的保存文化方法，只有去博物館？你們知道澳門市政廳在回歸前，建築物正面有「Leal Senado」字樣（葡文「忠心的內閣」之意，意指效忠於葡萄牙），這字體很美很有個性，一九九九年回歸後便被鏟走，換上「民政總署」的亞加力膠字體，新字款與這幢百年建築物本身沒有任何聯繫可言，當我們要談論保育時，其實建築物上的字體也是重要的部分；正如灣仔防癆心臟及胸病協會總部大樓翻新後的 Times New Roman Bold 加電腦魏碑體的例子。到底為什麼要變？又是香港人貪新鮮之故？

陳——香港有一種北魏體時常在貨車身上出現，隨時隨地在日常生活空間

中出現。香港北魏本身有文化歷史背景，這點與以潮流為主的視覺不同之

處，是它為這種字體風格帶來一個有力的落腳點。然而，香港作為一個多

元城市，主流市場卻單一化，難以專注於深層的事情上。◎

註

1／謝熙（一八九六至一九八三），廣東番禺
人，別號字園。早年求學於廣州，後從商，餘暇
勤習書畫，是書、畫、詩的通才，精於隸書。
五十年代南遷旅居香港，並在香港灣仔成立「謝
熙書法研究院」授徒，曾為惠康、永安、新鴻基
地產、通亨銀行等書寫招牌大字。

延伸閱讀

溝通的建築：香港霓虹招牌的視覺語言———文•譚智恒

www.neonsigns.hk/neon-in-visual-culure/the-architecture-of-communication

III

從書法到電腦造字——與柯熾堅談造字

◎文／徐巧詩　◎攝／麥繁桁　◎圖／柯熾堅

柯熾堅（Sammy Or）——資深字體設計師。生於五十年代，從事華文字體設計逾三十年，作品包括空間導視系統設計的地鐵宋、蒙納黑及蒙納宋、蘋果電腦中文作業系統的儷宋和儷黑體、華康瘦金體、華康超明體和逾三十款儷字體系列等。曾任職廣告公司、香港地鐵公司設計部、蒙納香港分公司、台灣華康科技副總裁及首席設計師，亦曾為蘋果電腦、Bitstream等公司出任字體設計師及字體設計顧問。二〇〇八年創辦域思瑪字體設計公司，研發方便手機等電子屏幕閱讀的信黑體，於二〇一二年完成，設計意念來自《墨子·經上》曰：「信，言合於意也。」信黑體筆劃簡約，沒有絲毫累贅感，辨識度高。工作之外，柯熾堅也在台灣、香港理工大學設計學院擔任客席教授。關於造字、傳統書法美學、科技發展和字體設計，他總是相信設計可以在傳統與科技、感性和功能中尋找一個平衡點。當香港北魏真書要研發成為一套字體系列，造字過程中需要考慮什麼東西？媒介本身擔任了什麼角色？與前輩柯熾堅的對談中，他分享了不少寶貴的造字經驗，並帶出未來設計的思考方向。

中文字體設計師

柯熾堅

Sammy Or

Chinese Type Designer

從書法到電腦造字

UA 150 x 300

148.5 148.5

UB 150 x 450

147 150 147

UC Depth of sign variable to suit location requirements x 900

900

←

彩虹邨 Choi Hung Estate

↘

Clear Water Bay Rd 清水灣道

Ping Shek Estate 坪石邨

UD 300 x 300

300

Sung Modern – a selection of characters

觀塘牛頭角九龍灣彩虹
鑽石山黃大仙硤尾旺油
麻地佐敦尖沙咀金鐘/

Helvetica Medium (Haas)

ABCDEFGHIJKLMNOPQRST
UVWXYZ1234567890&()/':,.
abcdefghijklmnopqrstuvwxyz

With both Chinese characters and
English type apply the solidus at an
angle of 57° from horizontal

Do not reproduce from this page

港鐵站路標指示系統中的「地鐵宋」

UJ 300 x 600

UK 300 x 900

UK 300 x 900

清水灣道
Clear Water Bay Rd

九龍灣
Kowloon Bay

All characters of 'Sung Modern' typeface
are constructed on a square format,
except for the solidus which is
constructed on a half width square.

Spacing between characters is 1/10 of
the square width.

Spacing between a line of Chinese
characters and the associated line of
English type is 4/10 of the square height.

The capital X-height of English wording is
4/10 of the square height of associated
Chinese characters.

港鐵站路標指示系統中的「地鐵宋」

陳——我構思中的香港北魏真書設計，屬標題字（display type）類別的一套字。實際上這是一件很困難的事情，因為北魏體結構變化多，筆劃粗幼大小不一，造字時很難平均、統一化，我一天內最多只能夠做三個字。

柯——三個字，算多了。我一天內大約能夠做幾個字，目標是以質量為主。

陳——造字是一件漫長的事，故此我想用寫書的方式，先記錄北魏體的背景源流和歷史文化和對香港的重要性，讓普羅大眾明白多點後，再籌備下一步的造字計劃。

柯——柯熾堅
陳——陳濬人
徐——徐巧詩

柯——我近幾年因為信黑體的機遇，接受媒體訪問次數多了，發現記者們總愛問我這道問題：：「作為香港本土（字體）設計師，能請你列舉出一種代表香港（本土）的字體嗎？」它總讓我不知道該如何回應。什麼是具代表性的香港本土字體？不同人自有不一樣的見解，有人認為是地鐵宋，我覺得只是參半，因為地鐵宋是當年因緣際會的條件下出現。我不是文字學專家，專長是字體設計。不過，最近當我開始留意街上的北魏，還有你們做的北魏新字後，發覺也許可以藉着北魏體來回答。首先分享我個人對北魏的認識和了解：北魏體屬楷書的一種，特色是強調筆法。歷史發展背景可能是中國書法家南來香港後，要「搵食」謀生下而衍生的。然而，寫字（書法）屬藝術性，並不能夠成為「搵食」技能。在香港當年的商業環境下，書法字應用於招牌書寫，於是成為了一種普遍的作業。

家父在五六十年代曾於中環嘉咸街經營兩家米舖（近似現在的雜貨舖），店舖的單據上印了招牌字，到現在我還保留着當年的單據。我記憶中的舊香港（約五六十年代），就是滿街手寫字招牌，是一種別具代表性的文字。到底北魏是不是一種能夠代表香港的文字？我還在反覆地思考，特別因為近十年來的香港城市面貌變化急劇，街道一下子變了樣、老店被淘汰。我年輕的時候，即約五十至八十年代的中環，最少有二十年是隨街都可以見

信黑體的筆劃設計

到手寫字招牌，如士丹利街。（昔日叫作「師姑街」，那條街有多間庵堂，比較多女尼出入。）那年代在舊樓上的招牌大多數是北魏，這情景卻在近年突然消失，如在中環蘭桂坊你不會再見到傳統的手寫字招牌，全部換成了最新的款式設計。

說到北魏，由於我對它的認識不深，在此只作一個簡單的分享。北魏不似是一個單向風格，也不如隸書筆劃般容易辨認。它看似有不同的門派，有些風格硬朗、有些溫柔、有些誇張、有時接近粗楷。楷書的體形屬中等，不會太粗，如顏真卿那種；北魏筆劃的粗度則伸展自如，粗中帶柔，感覺不一定是硬朗，有些或近似日本的粗楷書。當你一路研究下去，就需要尋找出自己的一套，若被太多不同的北魏風格影響，很容易混淆，繼而影響整套字的統一性。

陳——我現在主要研究清代書法家趙之謙的北魏，它看起來也沒有常見的香港招牌般粗，因為當舊時（香港）人將北魏書法變作招牌字時，採用了標題字的思維，為了讓店名更明顯，變相將字體變粗。另一方面，是書寫層面的問題，招牌尺寸大，書寫時書者自然要用粗大的毛筆。

顯 以 就 暈
要 電 點 動
苗 側 會 鹿

信黑體

柯——招牌製作過程是用手直接寫？還是有其他方法？

陳——我們正在跟王覺亮老師學習書法，他本來是區建公的學生，見過區建公寫招牌。他說做法是這樣的：先用一張叫「黃紙」的紙張，平鋪在桌面。黃紙的吸墨度低，寫字時，墨汁不會如寫在宣紙上時般化開；然後選用一枝很粗大的毛筆書寫，寫完之後，再灑粉令墨寶快點乾。如需要再大點的字體，我就不太清楚。如鑄記招牌，可能是用照相放曬技術製作。

柯——說起來也是，毛筆尺寸也有限，筆管太大的話，字也就會失去力度。

陳——香港招牌的北魏與趙之謙的北魏，兩者之間的差別是，後者感覺靈動，香港那種則較硬淨。可能是不同書法家書寫，然後慢慢地偏向這方面吧，繼而成為了香港獨有的風格。你問哪個字體可以成為代表香港風格的字體？其實我之前也在思考這個問題，我認為不一定要用某一種字體去代表香港風格，然而選出來的字體，它必須要具備代表性和普及性，普及性是重要的，且不會出現於其他城市的獨特性。

柯——是的，最好能夠找到它出現的最普遍時段。Adonian 你在設計這套新字體的時候，預設最理想的應用介面是怎麼樣？

陳——香港北魏真書在未來應該可以運用於20pt 以上的空間，例如書籍標題、招牌、墓碑。從前的墓碑字大多是手寫，現在則是採用電腦字，前者更會使用魏碑字體；甚至可以考慮應用於新型公屋的外牆字、街道上的指示標誌等。北魏書法字體的外形鮮明，特別是外框，很遠都可以看清楚文字。北魏在香港，近乎是無處不在，應用範圍廣泛，如在酒樓、餐牌、舊公屋建築物上、書籍封面、單據上等。

柯——北魏是碑，特點在於筆劃。石刻文字的獨特性如尖銳、硬朗，我認為它過去在招牌和石碑的應用層面上扮演了一個重要的角色。因為那年代香港的書法，一般以楷書為主，個性柔弱；以招牌字的氣勢來說，一定是北魏最強，最普遍見到的是黑底金字配搭。

徐——今日的設計行業講究專業性，大家不再滿足於視覺美，還想知道多些關於事物背後的道理、源流和細節。有時我們會問，這（北魏體）題材

二九四

信黑體

會不會太偏門？還是應該更深入地挖出北魏體的故事？如果我們（設計師／從事創意文化工作的人）不做點什麼的話，香港北魏會不會跟隨招牌的命運般消失？

陳──這件事對我來說最神奇的地方是，北魏在香港存在了那麼多年，幾乎是佈滿街道的視覺語言，竟然一直沒有人研究？

柯──事情的背後，往往絕不會只有單一原因。當我們回看香港的城市發展，從五十年代初到現在，特別是經濟起飛的年代，就會發現大家忽略了許多身邊的事物，如具備藝術性、本土特色的東西，我親身經歷了本地的設計行業發展，可以與大家分享一下。

在我成長的時代，只有社會上的尖子才能夠入讀大學，因為大學學位少，學費貴。大部分人的學歷以小學畢業為主，我幸運地可以讀到中學，畢業後的第一份工作是廣告設計公司。當年香港的設計行業大多被人看不起，認為是讀不了書的人才從事的職業，跟現在大學入讀設計系是一件快樂的事情，兩者截然不同。直到八十年代，設計依然是一個不成氣候的行業，社會主流以炒樓、炒股票為主，藝術免談，更何況是字體這個如此細

微的專門範疇。即使是我剛開始在香港蒙納（Monotype）工作的時候，真是只能自己一個人做，因為當時學校沒有字體設計的科目，開辦的設計課程僅有大一。情況近乎所謂的無師自通，當時每月收入中有一半以上是買書，來學東西；從模仿到參考，嘗試學習外國（字體設計）的形式，什麼是不平衡風格、版面設計，我們不需要跟足，還是要將不同的形式混合呈現，邊做邊學。在近十至二十年社會才開始對設計行業的態度有所改變，我覺得關鍵是那幾年，因為 Keith Tam 的緣故認識了你們幾位設計師，同時做了信黑體，多了推廣和宣傳後，讓更多人認識中文字體設計。

陳——在信黑體出現之前，香港是不是有一段很長的時間沒有出品字體？

柯——從二〇〇〇年的 IT 泡沫爆發開始，出現了許多科網股，當中包括字體。當時我還在 TTL（Type Technology Limited）做儷宋、儷黑，因香港和台灣地區出現了許多有錢人投資，高峰時期單是香港就有近五、六家公司是專做字體設計，有些是中資公司，名字我記不得了，甚至台灣也有二十多家。當時的行業獲利快，在 IT 泡沫年代的中後期近乎是不務正業，亦因此做了很多東西出來。

二九七

當我還在香港蒙納工作時，要帶領一班團隊，只能迫着自己邊做邊學，壓力大卻學懂許多東西。過程中我發現造字團隊規模約十人之內，就足以應付字形製作的工作。這卻不能誤以為，如果十人團隊可以在一年內做一套字體，即團隊多達一千人，就可以在一個月內完成，這個行業的工作無法用數字計算去量化。字體設計行業的發展，到了近年才開始興盛，特別是兩岸三地的風氣，無論是台灣和中國內地都比香港好。例如「字嗨」，他們是一班很活躍、有心做東西的人；Justfont 的金萱字型，也是從零開始跟我學，他先代理信黑體，後以工程學背景造字。

陳——你現在還繼續在製作信黑體嗎？

柯——我相信人應該好好地規劃自己的生活，早於七、八年前製作信黑體的時候，我已有計劃要做兩個系列，分別是黑體和宋體。最初以為黑體頂多只要五年時間就能完成，做下去才知道需要八年，加上近年多了 OEM 1 的工作，為部分字形案子加工。整個開發字體的過程，當中有許多不同的經歷，特別是名利誘惑，例如中途有人邀約將信黑體規模擴大、甚至投資再發展。我很早就對自己說，字體行業內規模最大的兩家公司蒙

二九八

納、華康我都做過了，深明大公司背後的包袱，很難大膽地嘗試不同的東西。日後當你做北魏真書時，即使有人投資，你也不想為了擴充業務，去請三十多人來造字。

陳——你的意思是做 OEM，很難做到信黑體？

柯——開細公司的經歷給我的體會是，行業總有順境和逆境。例如行景況最好的時候，授權價錢若以 unit 計算，從數字層面來看，平板電腦加手機每年最少要花五千萬元。經濟好景時授權費並不算是什麼。不好景時，加上競爭加劇，情況則愈見嚴峻，特別當電子品牌產品銷售不佳，字體授權價就會下跌，甚至出現大企業拖細公司數的情況。

徐——華文字體設計無論在時間、體力和精神上的耗量都極大，一直以來是什麼讓你堅持下去？在這個現實的商業環境與行業專業性之間，在其他國家如日本、歐洲的字體設計師身上，也會經歷到行業發展的瓶頸嗎？

柯——我總是把情況說得很悲觀，其實背後主因是文化差異和長年累月積

二九九

下來的問題。無論是日本或西方，特別是字體行業，他們都有字體設計名師輩出。他們做出來的字體作品質素高，代代延續，社會和行業尊重字體，特別是付版權費這件事情上，一般都願意購買。如一套拉丁文字體，約有幾百個字形，如大寫細寫標點等等，每套字體的價錢約百多元美金；為什麼簡體字體每套七千多字，繁體字體甚至多達一萬多字，只賣數百元美金，卻沒有人買，更要面對抄盜的問題？這是一個對版權尊重的態度問題，特別在香港。這是設計師的問題嗎？應該不是，問題是出自客戶對於字體的認知不足，付費者不覺得字體有差別，在電腦系統內不是早已內置許多字體嗎？為什麼要買？他們普遍都不想再花錢在美術或字體類別的項目上。

　在日本從事字體設計的人，他們在社會上擁有經濟和學術地位。香港從事字體設計的人不多，日本每年至少出現八至十個新字體設計師，華文字體界則剛開始。風氣上的大不同，情況可以用一比九來形容，香港是十個人之中，有九個會抄襲；別人則是恰恰相反。我在華康工作時，認識了一班內地的師傅和日本字體設計師的圈子，才知道原來在日資大公司如佳能、夏普（Sharp）機構內部會有專門的造字部，幾乎可說是全民在造字。現在經濟不景，可能也會面臨縮減或外判。　然而日本字形公司除了森澤

（Morisawa）、寫研外，其實還有很多細公司。至於授權方面，內地的方正字庫早年則以法律途徑起訴盜用字體的公司，讓有規模或中型以上的公司，漸漸開始注視授權問題。

陳——信黑體推出市場時，是採用零售，還是授權方式銷售？

柯——信黑體零售市場很難做，不是沒有，只是數量少；我們主要靠網上訂購，透過數碼檔案的方式傳送連結給客戶下載。售價定位為成本價，自開始銷售至今，約四年多時間，來自香港的買家只有一單，是一家駐香港的跨國公司；我們佔八成以上的客戶都是來自台灣和內地，當中以台灣的獨立細公司為主，他們專門做較偏鋒、精緻的案子，認為買一套好的字體，可以長長久久地用，是一項很值得投資的工具。最近有一位中國設計學生來信，說因為很喜歡信黑體，想買一個款，於美術畢業展中使用，問可否提供優惠價？我從未想過畢業生會這樣問。另外，就是在中國內地從事室內設計的跨國公司，有來自紐約、巴塞隆拿的，他們也願意付費購買。現在信黑體業務，主要是銷售版權的客戶合作形式，根據案子訂製。

陳——你預計信黑體的宋體版本會什麼時候開始做？

柯——想法大部分都在腦袋中。綜合多年來的經驗，對於在電子屏幕上演繹漢字，我多少累積了點心得，美學這回事很奇妙，分毫之間的差別，就是不一樣的感覺，很難用字詞來形容。每個字的細節，包括粗度都會影響到字體的美感。

陳——你現在團隊規模是怎樣？

柯——這幾年來，很多人都會問我如何招聘人手？員工，我真的不多，只有幾個人。造字過程中，有大量極花時間的工序，最少要做一萬五千、兩萬字。因此我會大致定下設計，讓技術員處理，最後再檢查。OEM案子主要以項目為主，通常我一個人也處理到。這麼多年來，行內沒有太多熟手或有經驗的人專門造字，加上香港營運成本高，我聘請的人大多數在內地，目的不是為了節省開支。最低技術要求是懂Adobe illustrator，會拉線，有點經驗的都可以學習造字。然而，字體和字庫製作，是一種日復日的工作，很難留人。

陳——從你的經驗來看，標題字一般來說有多少種類（format）？或字庫通常有多少字？約八千多左右嗎？

柯——在實際工作來說，要數 Character Set 的話，是沒有標準數字。因為事物天天在變，很難確定，舉例以「炯」字來說，是不是日常會用的字？你今天定下來八千個常用字，選字的準則是什麼？GB 2312，這是中國國家標準簡體中文字符集2，標準約有近七千多個字；BIG-5 則是台灣設定3，標題字只憑平日常用的感覺去設定字符，即使以研究方式收集，也很難找到一個通用的標準。每個人會用的字都不一樣，總會需要那八千字以外的字，到時候再造，也是另一件麻煩。

現在大多數是兩種方法：一是由開發字體公司自己設定八千字中的常用字；二是造字工房的方式，由最常用的三百或五百個字開始，事實上以一般人來說，這已是足夠。它們以正版授權形式發售字體，約提供二十多套字，採入會制度，讓客戶選擇不同的授權方案，每有客人缺字就另外付費做新字補加入字庫，慢慢地累積字庫。

陳——對於北魏體，我的看法是作為一套書法字，它可不可以透過電腦技

術，演化成為一套適合當代使用的字體，道理就如宋體字的誕生是經過了書法、活字印刷、電腦造字後才有現在的樣子，當中設計師需要細想和實驗的部分，就是演繹方面的問題。

徐——當我們在討論北魏真書設計的時候，需要考慮如何「演繹」當中的拿捏和標準，Sammy 從你的經驗來看，當設計師想將書法運用於現代視覺語言系統，即是品牌標誌系統設計時，應該為自己定下標準，還是如舊時書法家為商店題字般處理？兩者之間有什麼同異之處？

柯——關於字體演繹的問題，我認為有兩方面因素要考慮：一是客戶本身的期望；二是設計師的演繹。我個人認為有設計師的因素較重要，正如各行各業，人人都有不同的演繹方法。情況如學校般，相同的課堂題目，由十位學生演繹，自然會產生十種不同的表達方法，不應該被限制，視乎你想表達的意念和角度，自由發揮。◎

1／OEM，全名為 Original Equipment Manu-
facturer，意指代工生產或委託製造。常見於製
造工業，應用於造字設計行業，是指客戶委託設
計、加工的工作，為字庫增加或補字。

2／GB2312，中國國家標準簡體中文字符集，正
式名稱《信息交換用漢字編碼字符集·基本集》，

收錄了近七千個一、二級漢字，同時包括拉丁字
母、希臘字母、日文平假名及片假名字母、俄語
西里爾字母在內的六百八十二個字符。

3／BIG-5，又稱大五碼或五大碼，是使用繁體中
文社群中最常用的電腦漢字字符集標準，共收錄一
萬三千零六十個漢字。

IV

在設計專業與感性之間——與許瀚文談北魏真書

◎文／徐巧詩　◎攝／陳濬人　◎圖／許瀚文

許瀚文（Julius Hui）——二〇〇九年畢業於香港理工大學設計學院視覺傳意學士課程，現從事中文字體設計工作。他在大學設計的作品一直與字相關，對中英文字體設計深感興趣，畢業後跟隨柯熾堅當字體設計學徒，參與「信黑體」字體設計計劃，先後為《紐約時報》中文版、《彭博商業周刊》等設計中文標誌。二〇一二年加盟英國字體設計公司 Dalton Maag 任職字體開發員，現職香港蒙納高級字體設計師，主要做中文字體，包括中文少數民族字形如西夏文，或與亞洲語言相關的字，負責案子包括「騰訊」新字體，還有自家開發的明體「空

明朝體」。好設計的背後需要理性、冷靜的專業分析，在理性與感情之間，字體設計師應該從何入手？陳濬人的大學同學許瀚文，曾以北魏體為「麥東記」設計標誌字，字體設計藍本來自區建公為元朗好到底麵家寫的北魏招牌，特色是取其舊時代的樸實味道；二〇一五年則以北魏體設計「本地薑——字體＋文字設計論壇」的海報字。字體設計師，既是一個小眾專業，其工作範疇包括日常生活中經常見到的品牌商標字、電腦字體和閱讀時的文字，我們嘗試與許瀚文，從字體設計和日常生活的角度談北魏體和未來的造字計劃。

Julius Hui

Type Designer

在設計專業與感性之間

一 三 中 之 九 也 事 二 五 京 今

件 俗 倉 側 傍 僚 六 冗 初 別 力

労 勧 北 十 千 単 卵 原 変 叩 台

吊 味 咏 員 営 嘔 器 噴 四 国 地

址 堂 大 奇 奔 奪 妥 姪 嫖 嬢 孚

孺 宋 宗 室 寓 射 小 少 届 岐 岩

岬 峭 崎 嵐 嵯 嶌 巒 工 市 帖 帳

常 幡 年 康 廈 弯 形 彿 律 復 悟

悼 文 森 瀚 瑜 磧 突 角
惇 齐 業 灣 生 祉 管 許
愛 斛 樓 焦 町 祖 總 訳
憶 新 歸 燙 監 祚 羅 話
房 日 殉 牛 知 神 翻 譯
拓 旬 氣 珠 矯 祷 臺 路
掌 明 永 現 砥 祺 華 通
摘 曉 流 理 砒 禍 藤 郵
放 朝 涵 琉 硬 禪 號 酬
效 東 港 琴 碎 空 街 電
教 林 漂 瑚 碗 穿 袋 靈

許瀚文自家開發的明體「空明朝體」—R

空

明

「空明朝體」—D

朝

體

徐——字體設計師是一門怎麼樣的職業？

許——假如我們將「字」當作是一個人，字體設計師的工作就是為「字」裝身，考慮它日常出入哪些場合，是工作？還是應酬？因為「A」字，不管去到哪裏都是一個「A」字，它卻需要變裝適應不同場合。字體設計師透過安排它們以不同的形態出現，符合各種的功能需要。我的設計主要屬於內文字，因為市場主導關係，種類以黑體為主。我每日要面對的字，各有千變萬化的內容⋯⋯Adonian（陳濬人）則專注於設計某一種書體。不過，我也會做標題字，總之任何種類的字，我都做過。基於工作需要，為了應付任何類型的字，自己必須要有一套想法來引領字體設計的方向。

徐——可不可以簡單地介紹中文字體的基本關鍵字，從字體設計的角度來說，香港北魏是一套什麼樣的書體？

許——市面上的字體，大部分統稱作中文字體、字庫，「字庫」是內地的叫法，「font」指的是字體，即整套字體連標點符號等；字形則是typeface。相比起來，type 的應用層面較廣泛，特別是指一粒粒的字。從字體設計的角度來看，香港北魏書體是一套很特別的中國書體字，作為一套招牌的字形或標題字，質素是非常之高。一是字形構造特別，本身具備吸引視線的特色；二是筆劃粗度高，視覺效果強烈，即使從遠方都可以清楚看見。三是字形辨識度（legibility）高，人眼對手寫字和書法字有較高的辨識力，是天生的自然定律。北魏在香港出現的時期，即使街上有不同風格的書法字如粗楷，它依然屬於較突出的一種。加上北魏充滿活力，能夠代表中國南方一帶的精神面貌。從功能層面來說，我認為北魏遠遠超越楷書、粗楷甚至隸書，因為隸書予人的感覺較慵懶。總括來說，北魏是一套完美的招牌字。

徐——近年你因為工作關係經常遊走兩岸三地和不同城市，在外地時會不

三一三

會見到香港北魏？

許——聽聞馬來西亞也有很多北魏招牌。

陳——泰國、新加坡都有，新加坡甚至有區建公的北魏招牌。

許——香港北魏應該是由中國沿海地區的華僑帶往東南亞國家，自然有自己的發揮，質素不如香港北魏招牌般的工整、精細，手工也有差別。

徐——過去的香港北魏由不同人書寫，自然有不同的演繹，例如區建公、蘇世傑與部分無名氏寫的北魏都有些不同，你們如何分辨這些版本？

陳——有時見到沒有署名的北魏，從字形和筆法也能夠猜到是不是區建公的字（當然不能夠百分百保證）。分別在於區建公書寫的北魏線條較硬朗，如撇，通常寫法是呈弧形，區建公的則較直，感覺看起來較剛猛。

許——要百分百確定北魏招牌的書者，的確是一件困難的事情。從字體設

計的角度來看，區建公的北魏結構較挺拔、剛直和帶陽氣；卓少衡的較險；蘇世傑的較輕鬆，近似趙之謙書法。在中文字的結構中，一般都會有基本造型，哪部分要大或細，寫書法的人也很清楚，當我們用「險要」來形容字，意思是指裝字有點反傳統，如某部分的比例或斜度被調整過，再用自己的想法來平衡整體，代表書者寫字時具有創意的成分。

陳——我見過卓少衡寫「沙」字時，下面的撇會延伸至旁邊三點水的底部，它的裝字比較誇張，比例也不是楷書既定的裝字方式。同樣地，區建公為上環一家玻璃店寫的招牌字，也是結構較險的例子之一。

許——一般人通常不會這樣做，他們敢於嘗試，更懂得平衡結構，成品就是其藝術價值的所在。「險」，在這個情況下絕對不是負面。這是區建公在北魏中加入了楷書的美學嗎？

陳——魏碑字形普遍較扁平，有些香港的北魏招牌，可能為了令字形神氣點，字形較高，偏向四方形狀。

三一五

「本地薑——字體＋文字設計論壇」海報標題字

許——如棺材舖的招牌字，看起來都較挺拔。

陳——鏞記招牌字也是，看上去較高，有少少楷書的特色。

徐——這個與招牌應用的媒介有關嗎？

許——我認為這個可能與當時的流行美學和視覺文化習慣相關。例如在楷書盛行的年代，人們衣着都是束腰、比例高，現在的人可能不再喜歡這種美學。我們造字時都會討論這個問題，重心高，傳統點好看些？如穿長衫時，束腰位置會高些，然而，這種美學在台灣卻不一定會受歡迎，因為他們喜歡重心低些的美學，偏好可愛、親人、減低威權性，這個就是不同地域和時代的視覺文化差別。這點是我做空明朝體時，面對過的討論，可見不同地方，自然會有不同的喜好。

陳——你指中宮太緊的字，會讓他們（台灣人）覺得字形看似太認真嗎？

許——即是看上去，好像很「惡」的感覺，結構重心太高的也不可以。

徐──有一天我在 Facebook 上看到葵盛石圍角邨的廣發茶餐廳，招牌用上了北魏。茶餐廳老闆人很有趣，自發地做了一個「優異成績獎勵計劃」。若邨內成績卓越的中學生，獲得第一、二及三名成績（每班），學生可於成績表派發三個月內，獲得廣發茶餐廳餐飲券。這點讓我好奇，選用香港北魏作商號招牌，店家的營商理念，是不是見人如字般，剛直正氣？

陳──我們很難這樣主觀地概括，用北魏招牌的店家是好商人？養狗的，都是善良的人？用北魏作招牌的銀行，是最有商業道德？我們不能夠這般浪漫地去看字體，正如這本書和設計必須要理性地去分析。

徐──這是一個很重要的觀點，正如剛提及關於潮流的議題，即字體和平面設計要時常在理性與感情之間平衡？

陳──這個與設計的出發點（動機）有關，引導你做一件事的理由，可能是一個感性的衝動，設計的行為卻是理性手法。因為設計師的工作需要作出大量分析，之後才有正確的決定。設計是一個包含各種決定的行為，需要考慮服務對象，明瞭對方後才能做出好設計。只談純感情的話，就會變

成一種抒發情感和藝術的表現。出發點不同，受眾自然不一樣，思維也會完全不同。

許——平面設計的背後，是一套溝通的策略，需要取決元素。透過藝術的修養、感受再去做視覺的版面，背後精神是理性的。

徐——香港北魏真書計劃，背後的原動力來自理性？還是你感性的堅持？

陳——這是一個混合的結果，當中有感情和理性。感情，指的是我對香港人慣常的處事手法、香港的設計文化、城市變遷的不滿。另一方面，我很清楚香港北魏真書是一個設計品，因為投放了那麼多時間去研究和設計，需要長遠的目標和眼光去延續，讓大部分人受益，這件事必須具備理性的分析力才能持續下去。例如，雖然香港北魏的辨識力高，卻因為筆劃太粗，容易令負空間消失，筆劃擠擁在一起，這也會大大地影響可讀性。做香港北魏真書時，就要改良這些缺點。

許——我從 Adonian 剛開始喜歡北魏，一直見證他的研究和設計計劃發展

至現在，過程好像談一場戀愛般。剛開始時會充滿熱情地搜集、鑽研，時日久了就要考慮長遠目標，思考背後的系統，如何去建立、傳承這件事，更要有責任地承擔。至於辨識度的問題，很多書本都會強調字體的清晰度，我最近開始覺得這並不算是重點。北魏的辨識度高，是因為字形外觀清晰。修改是需要的，但在主筆劃與副筆劃之間，其實密度高些，也不會有太大問題，主要關鍵是要先辨認字形、結構和確保中間部分清晰。

陳——漢字筆劃中有輕重之分，如「興」字，底部的橫劃最為重要，它可以撐起整個字的重心。你剛才談到的準則，也要考慮是哪一類別的結體字，例如包圍結構的「門」字部首、「國」字類別，它們的外圍輪廓相同，主要靠內裏筆劃識別，這種情況下一定要盡量令筆劃清晰，才能看清楚那個字。

許——標題字本身尺寸大，大部分都大過 14 pt，其實問題都不是太大。從經驗來說，處理標題字時，在視覺效果和辨識度之間，我會選前者，寧願有少少差別，反而更有趣。如將字做得清楚，卻會弱化了字體結構。有時你會發現有些北魏，看上去不大清楚？

徐——誰會是香港北魏真書的未來用家？香港本地設計師？華文界別？

陳——這方面我的看法是抱開放態度，產品做出來後，我無法預知將來如何販賣。再者，當產品到了用家手中，就近似「作者已死」的狀態，也是我無法控制的。最理想的用途，當然是標題字，有資源的話我也想做多一個 14pt 以下都看得清楚的版本。

許——可能是兩套，14pt 以下的是釘頭字，兩者結構可能會有點不一樣，不過先做大的那套吧。

徐——從你工作的經驗來說，大眾和客戶對於字體的認知程度是否成熟？普羅大眾不一定會熟懂字體設計知識，如哪個是楷書、隸書？還是應該從較有要求的受眾開始，傳達香港北魏的背後意義？

許——我入行已十年了，綜合過去經驗來說，透過與不同國家的字體設計師交流和客戶接觸，都可以有信心地說，對於字體這件事，真的是很小眾，實際上用字的人就只有業內人士。最重要是大眾要保持一個開放的態

三二一

度，不要太片面地批評。字體，只要專注地做好自己的角色便已足夠。而

關心字體的人，他們本身就有一種熱情，想去認識和關心多點，角色有點

似傳教士，可以幫忙將有價值的東西傳播開去。我們無法要求全世界人都

知道什麼是字體，實際上也不需要那麼多人，因為由專業界別的人士去處

理已經足夠，每個人在社會上都應該有自己的角色。

陳——以下這個説法能夠更具體地説明，如果將設計師比喻為廚師，字體

設計師則是種植食材的農夫。有了好的食材，自然地可以煮出美味的佳

餚，同時食客們大部分都懂得分辨出好的味道，他們卻不一定清楚知道食

材來源、菜式烹煮的方法。那些是專業或內行人才知道的竅門，如用什麼

種類的土壤、澆水方法才能種得出好菜。兩者保持這樣的關係，足夠矣。

徐——對於香港價值、本土情懷於招牌字或香港字體這件事，應該以一個

怎樣的態度處理？

陳——

理論基礎？我們偶爾會見到一些採用傳統元素、視覺優美的作品，它們卻

為什麼在過去多年以來，香港設計界都無法建立起一套紮實的設計

未能發展出一套貫徹理論和實踐的設計想法？最重要的是，這套設計理論
傳達至其他人，讓別人繼續演繹，才有承傳文化的可能性。如果大家只是
一味跟風，如近年興起小巴手寫膠版字，不求甚解一窩蜂地去追隨，甚至
只純粹地消費的話，它很快就會被忘記，難以延續下去。

自雨傘運動後，香港掀起本土的熱潮，這種社會影響力在不同範疇都可
以見到改變，例如設計（和藝術創意文化），大家開始運用傳統的視覺元
素設計，不過很多時候卻只停留於念舊的情懷層面，沒有想過如何延續或
欠缺長遠的目光。結果大部分成品只是搬字過紙的設計品，甚至比原版更
差，成為另一種退步。當大家知道香港招牌上的書體是北魏後，開始出現
了一些運用魏碑字體的新設計，卻無法理解原來在招牌上的香港北魏，與
傳統的魏碑其實是截然不同的風格，直接選用華康魏碑體來製作招牌，令
作品慘不忍睹，這種設計行為都與香港視覺文化的傳統精神背道而馳。

徐──我們常常談論的香港視覺文化語言是什麼？是城市中出現的視覺元
素？色彩配搭？字體？建築？空間？設計風格的系統與文化息息相關，例
如瑞士和日本的設計特色，都不只是講究用色或造型，背後還有一套完整
的美學，例如理性簡約思維、留白……香港城市提供的視覺元素，除了密

度、實用性之外，還有另一種詮釋的方法？

陳——首先是普及程度。城市中若只有一個人在做的事，並不足以成為代表香港的視覺元素。在四十至七十年代的香港，是香港北魏普及性最高、廣受歡迎的年代，甚至可以用滿街都是香港北魏來形容。第二是獨特性，這個視覺元素有沒有在其他華文城市中出現？暫時，從我的研究和觀察得知只有香港、澳門和部分海外華人社區中出現。

許——我會從生活角度出發，因為在舊照片中見到的彌敦道，它整條街都是招牌，反映出城市的建築、生活和居住空間，當中拼合出來的空間排列或用字方法。以前廣州城市面貌，與香港很相似，因為香港沒有受到「文革」洗禮，反而能夠保留城市中的傳統視覺文化，原因是文化背後有生活的根。以外國例子來說，我經常問當地的設計師，如在英國的同事，他們大都能辨認出什麼是英倫的設計，德國城市則大部分使用 Helvetica，他們從來不覺得悶，對我們來說，卻是一種較硬朗的字體；日本人對於處理留白，有一種普遍的認同，就算是普通人製作的街招或海報都會留白，如網站上的版面設計，都是間距闊，留有空間的那種。即使是日本客戶，他們

三二四

四・字體與城市

也會注重字距空間的留白位置。以上都是我從工作經驗中綜合的看法，說明了北魏擁有代表香港生活和文化根源的條件。

陳——風格，往往對於局外人的定義是獨特；當時人，卻視之為一件自然不過的事情。

許——香港的街景馳名世界，許多外國朋友來香港時，就是為了一睹香港城市的街景和招牌，為什麼近年卻會慢慢地消失？

徐——對於時間，大家往往有不同的定義。有人覺得兩三年很長，從歷史宏觀的角度看其實也屬於短暫。香港北魏招牌在香港流行了四十多年後，現在只剩下楊佳一人延續北魏的傳統，無論是招牌或墓碑，已沒有人在做。我曾聯絡過（有北魏墓碑的）薄扶林道華人基督教墳場旁邊的賴金記石廠，想追溯關於北魏墓誌銘的製作，他們的負責人卻表示手寫字墓碑服務已於二三十年前停用，現在大部分改用電腦製圖。

陳——我總是相信，萬物世事的價值，都需要通過一個追溯源流的過程。

魏碑相隔一千四百年，到了清朝才被世人重新發掘，我們現在嘗試如前人

般，將消失了幾十年的香港北魏重新尋回它的價值和意義。我希望承襲清

代想要打破千字一面書體的精神，利用遠古傳統刺激香港的設計文化。

許——這個回應了開發香港北魏真書的理由，香港北魏因為區建公離世戞

然而止，對於香港人來說，是一種脫離了日常生活的事情。電腦現在已成

為當代生活中不可或缺的部分，當香港北魏再次回到生活時，也許有一線

生機可以重現，這個是一個很重要的價值。

陳——你覺得香港北魏需要變成一套電腦字體嗎？或是純粹地作為一套

lettering 已足夠？

許——這個與生活用途相關，對於香港人來說，找一套 lettering 來使用是

一件很麻煩的事。加上接觸層面窄，也不夠快。做成電腦字體在市面上流

通的話，讓不同的平台，廣泛地接觸得到，才能方便更多有心人使用。

徐——魏碑之所以能夠流傳至千載後世，是因為石刻。如果古人將北魏寫

在紙或布織物之上，可能早已銷聲匿跡。電腦、數碼科技日新月異，當北魏變成電腦字體後，是否能夠確保它可以流傳後世？從古時石刻、活版印刷、電腦字，文字載體與時並進地演變，我們也許可以大膽地假設未來的字體是一種內置於行動應用程式、軟件甚至虛擬世界的東西？數碼化真的能夠確保一套字體的流通性？

許——這個始終是一個最實用的媒介，情況有點似百多年前，幾乎人人都懂得寫書法。當年要找懂得寫書法的師傅，一點都不難，為什麼今時今日大部分的書法師傅都不在？我們最能夠接觸到字體的地方，就是電腦，字體的生存機會絕對是最大。數碼化的另一個好處是背後的大數據，他日想改成其他 format，都可以顧及得到，不會只停留在書法層面。

徐——在造字與科技之間，設計師應該如何應對科技革新所帶來的挑戰或被淘汰的隱憂？

許——我的看法是正面的，以前被淘汰的金屬活字科技、照相植字系統，其本質上並不完善。雖然那時代很多人在從事、也產生了很多第一流的字

三二七

體跟排版設計，但是對於資源的投資和消耗，卻讓字體設計和排版設計難以駕馭和普及，換句話說是門檻太高。而今天，全世界的字體製作持份者都用上同一種科技，絕大部分字形也已經轉換成電腦字形，而且就現在的科技來說，已經優化成最簡約、最容易收藏的狀態，相對來說，就是一個較安全的狀態。從廠商角度來說，現在是字體設計和製作發展的成熟階段，技術上幾乎已經完全滿足近代這由電腦所建構的近代生活和需要。他日有一個破天荒得把電腦也完全淘汰的技術出現，到時候全世界要一起再適應，也是後話了。

徐——香港北魏真書，不是一套重現香港北魏的書法字體，是採用現代電腦繪圖技術重新設計和演繹的新字體。模仿和再創造是兩個不同的層次，後者要去建立一套新的語言，你又如何看設計師處理傳統元素的方法，當中的現代性又是什麼？

許——我不會有那麼多顧慮，現代科技基本上已經可以解放技術上的困難，字體的闊窄都可以自由調校。現時有太多過於僵硬的字體，如果可以活一點就好了。黑體、宋體的誕生是為了適應系統和固定性。北魏，反而

可以用一種放開點的方法製作，不要被字體形式規限。甚至可以兩種表現的方法，例如「春」字，一個規矩，另一個則放膽張揚，在設計字體時便不需要在工整與放揚之間，作出取捨或犧牲，無論是功能或美感，都可以各自發揮所長。這套字體的最大價值在於背後的精神、藝術美學和工藝匠心，這些都比任何市場策略、研發資源、銷售潛力等商業或業界考慮來得重要。

徐——另一個實踐方法是網上眾籌，之前也有很多成功眾籌的字體計劃例子，香港北魏真書的定位應該是香港情懷？活化歷史？功能實用層面？藝術性？眾籌面向的群眾不只是專業界別，還有大眾市民？

許——情懷，在眾籌這件事情上是一種溝通方式。最好的情況是營救這種面臨消失的招牌視覺文化，以電腦字的方式重現、再生。例如西營盤有一家咖啡店，他們重新演繹的北魏，效果也不錯。

陳——無論我重複多少次「香港北魏真書」是一套客觀分析的設計系統，大眾接收時都只會當作是香港情懷，他們未必能夠完全理解。

三二九

徐——當我們在籌備本書的內容時，翻看了很多舊相片，發現無論是招牌、書籍或民生應用例子中，香港北魏旁邊都有英文字的配搭。香港北魏有沒有最佳的英文搭配？做香港北魏真書的時候，會不會考慮與歐文語系的字體一起使用？

陳——以我現在的設計案例來說，選用的英文字體字重（weight）需要與香港北魏真書的粗度接近，不能夠一個重，另一個輕。傳統的香港北魏招牌在雙語文字的處理上，並沒有統一的應用標準，最常見的是一種近似Din的無襯線字體，這個可能是源自以前人習慣用手「間字」，建英文也是用間尺、圓規等工具繪畫，字體造形較幾何化。那年代的人對英文（字體）理解也是如此，因此會有這種配搭，但並不代表是絕對。在同年代興建的公共屋邨也會見到香港北魏，英文字體則是採用 Slab 風格，即字體較四方的粗襯線字。

許——若可以設計一套英文字，整個產品系列會較完整。◎

後記

在香港北魏之前——陳濬人

回想過去十三年，我的人生中有三個階段，啓發我對香港北魏的研究及香港北魏真書的字體設計。

市區重建清拆的鳴鐘

二〇〇六年，我開始關注市區重建問題。最先刺激我神經的，是灣仔利東街的重建事件。利東街又稱囍帖街，本來是小型印刷店舖及工場的集中地，因為專賣喜帖和利是封而聞名。當我得知利東街事件時，整條街道已差不多被收購，當時民間提出過不同的具體折衷方案，想盡可能保留街道特色，但在以地產商利益為前提的價值觀下，當然不被採納。同年，我修讀理工大學視覺傳意設計系，中環天星碼頭因為填海計劃面臨清拆，竟然沒有人抗議，在無可奈何下覺得必須做點事情，與一眾友人構思了「留鐘樓」（與「流中留」同音，指「流動中保留」）的擬人角色，模仿天星碼頭的地標鐘樓，四處出沒叫人關注事件。最後，中環天星碼頭於同年十二月榮休，鐘樓從此消失成為絕響。

這段時間我開始反思自己在社會中的角色，畢業後成為設計師，就應該以設計師的角度回應社會及文化的問題，什麼是香港設計？香港的設計反

映了社會的什麼？對世界的意義來說又是什麼？設計理論是設計的基礎，有如地圖的指示作用，要知道未來的方向，首先要明白眼前的所在地。然而，無論是香港文化或設計界別，兩者似是一片汪洋大海。應該從何方向出發？

修讀視覺傳意設計學士課程時（二〇〇七年），曾到訪某本地生活設計品牌的展示廳，其中一件產品令我印象非常深刻——這個以傳統中國日曆作背板的西洋鐘，竟然將兩種不同文化背景的產物，硬生生地拼湊在一起。也許當傳統與當代文化接軌時，都需要經歷一段摸索階段。（十年後回望，那件驚嚇的產品其實是典型後現代主義拼貼手法，也不失為時代的象徵。）這個品牌其後繼續製作各種消費「香港情懷」的產品。十年過後，香港社會經歷了保育和公民覺醒運動。二〇一四年雨傘運動，出現了前所未有的政治關注及本土文化反思。從設計角度來說，雖然掀起了對本土文化的關注，但不少嘗試利用香港獨特視覺元素的設計，多數停留在懷舊情懷的框架，缺乏了解視覺背後的思想精神，遑論與科技和文化接軌的前瞻思維。

什麼是香港文化特點？

有人說香港的文化特點就是沒有自己的文化特點，同時卻能夠集多元文化

於一身，迅速接受新事物，適應力強。我無法認同，更難以欣賞這種身份價值，因為這只反映了香港人習慣消費別人長時間建立的文化成果，卻缺乏創造同等水平文化產物的決心和能力。所謂適應力強及勇於接受新事物，也許是大眾對傳統文化產物缺乏理解和欣賞，盲目跟隨潮流的習性，將「自己」拋諸腦後。我們的生活充斥了各種消費外國產物的物慾，不論是吃進肚皮的有機／無機水果，日夜沉迷的卡通漫畫（流行文化），甚至身上穿戴的潮流名牌。香港經常以「購物天堂」自居，當中又有多少是「香港產物」？我們到底有多少香港的文化產品貢獻世界舞台？粵菜？王家衛的電影？還有？

近代影響香港最深遠的文化，除了英國和中國，應該是日本文化。大部分香港人視日本為「第二家鄉」，每逢假期必到日本旅行，理由是日本文化發展成熟，食物質素高，時尚多樣化，品質好。我們慣性地消費日本，卻無法學習別人的優點，只顧暴飲暴食別人的文化成果，回到香港後依舊求其馬虎，待人處事「是是但但」。正所謂「唔做唔錯，多做多錯」，沒有敬業樂業的態度。歸根究底，可能是我們一直抱着但求生存、搵兩餐的難民心態，缺乏自我反省的能力。

香港的移民城市背景，人人總是忙着面對各種生活挑戰，由戰亂逃難、

工商貿發展、政治主權移交、爭取國際競爭力，到近年樓價高企，香港人一直無法安居樂業，基本生活難保，又如何建立文化特色和長遠視野？回看四十至七十年代，那是滿街香港北魏招牌的豐盛年代，也是香港生活的黃金年代，那些南下的中國著名書法家，和懷着創業、傳承文化精神的廠商、生意人，在最好的時代，衍生出各行各業的「搵食」新活力，為香港留下豐盛的文化遺產。

從攝影發現街景中的字體

在我成為平面設計師之前，其實一直想當攝影師，因此修讀了一年的攝影課程。那是數碼攝影剛開始普及的年代，我修讀的學校卻屬於傳統菲林攝影教學，主要運用黑房沖曬技術製作影像。我的性格寡言，不擅與人交往，所以攝影主題也鮮有人物在內，題材主要是靜物，特別喜歡深夜的城市風景，採用光影反差，製作具戲劇感的視覺。即使是城市的繁忙地段，深夜也寧靜得幾乎讓人耳鳴，獨自四處遊蕩，還可以留意到日常繁囂中不會留意到的街道細節，這種寧靜給我很多自省空間。

在攝影課程的中期功課，我製作了一輯深夜城市影集。為了捕捉仔細的

光影質感，我選用了ISO100的菲林，每張照片往往要用十分鐘或以上的快門速度拍攝。為了確保有準確的光暗，每幅構圖通常都會拍下三個不同光暗程度，忙足一整晚也只得數張相。當年還未有智能電話，晚間光線太暗又不利閱讀，所以在等待漫長快門拍攝的期間，我只能對着街景發呆，於是開始留意到懸掛在城市建築物上的文字——招牌。文字在日常生活中總是以二維的形式呈現，在城市環境中卻被製作成立體的招牌，成為有厚度、重量的存在。那些曲折跳脫的字形輪廓，在以橫直線條為主的城市風景中更顯出眾。如此，我慢慢地開始對這些文字產生好奇。

入大學讀設計課程，有助我了解字體設計。有鑑漢字歷史源遠流長，自覺需要更深入地理解它豐厚的文化背景及美學價值，所以我在課餘時間，跟隨書法老師學習書法。書法老師為了讓學生充分地理解漢字字體的演變以及審美與工具之間的關係，最先要學習漢字的最早形態——如符號般的篆書，然後按照漢字的演變次序，再學隸書、楷書、行書、草書。學習了好幾年書法後，總算粗略接觸了各書體，老師卻認為書法招牌字體質素參差的書法招牌字體。追問當時的老師，老師卻認為書法招牌字體質素參差不需理會。我聽後心有不甘，因為香港街道上的書法招牌，風格雖然與傳統書法不同，卻有一種與別不同的力度，剛毅厚實，氣勢磅礴。有一天在

中央圖書館翻查書法歷史總覽，終於在收錄清朝書法的一冊中，發現這種近似香港招牌字體風格的書法——清代趙之謙的作品。豁然貫通，原來香港招牌上的書法字體風格是有跡可尋的！從此積極地着手研究香港北魏。

也許熟悉書法歷史的人，很容易便能分辨出哪些是香港招牌的書法字體基因，但在普羅大眾的眼中，它們只是被「時代」淘汰的老舊招牌手寫字，毫無價值，不值一看。如是者，隨着老店紛紛結業及舊區重建，香港北魏招牌淪為堆填區的填充物。常言設計師的責任是解決問題，我卻要去發掘問題的核心，自覺有責任和需要研究、保留、推廣、承傳香港北魏，為這種古老的書體精神注入新的現代氣息，重新應用於日常生活當中，讓失落的香港北魏真正地被重新「發現」。由關注重建保育，引發對香港及設計文化的反思，到二〇一二年，我終於在漢字設計中尋找到一艘小船——香港獨有的北魏體文化，得以在香港和設計文化的大海中啟航，尋找新國度。

這個就是香港北魏真書的研究起點和我的創作初心。◉

1 《中國書法選19——爨寶子碑／爨龍顏碑〔東晉・劉宋〕》（日本：株式會社二玄社・一九八九）

2 《中國書法選20——龍門二十品・上〔北魏〕》（日本：株式會社二玄社・一九八八）

3 《中國書法選21——龍門二十品・下〔北魏〕》（日本：株式會社二玄社・一九八八）

4 《中國書法選22——鄭義下碑〔北魏鄭道昭〕》（日本：株式會社二玄社・一九八八）

5 《中國書法選23——張猛龍碑〔北魏〕》（日本：株式會社二玄社・一九八八）

6 《中國書法選26——墓誌銘集・下〔北魏・隋〕》（日本：株式會社二玄社・一九八九）

7 《中國書法選59——趙之謙集〔清〕》（日本：株式會社二玄社・一九九〇）

8 梅墨生、趙海明主編・王強著：《中國書法賞析叢書・魏碑》（北京：北京圖書館出版社・一九九九）

9 陳振濂主編：《日本藏鄧石如書法精選》（杭州：西泠印社出版社・二〇一〇）

10 白謙慎著：《與古為徒和娟娟髮屋・關於書法經典問題的思考》（廣西：廣西師範大學出版社・精裝本・二〇一五）

11 台東区立書道博物館編集：《清時代の書——碑学派——》（日本：台東区立書道博物館・東京国立博物館・二〇一三）

12 台東区立書道博物館編集：《趙之謙の書画と北魏の書——悲盦沒後一三〇年——》（日本：台東区立書道博物館・東京国立博物館・二〇一四）

13 石川九楊編集：《書の宇宙第7冊——石に刻された文字〔北朝石刻〕》（日本：株式會社二玄社・一九九七）

14 徐建融編著：《書藝珍品賞析34——趙之謙〔清代系列〕》（台北：石頭出版股份有限公司・二〇〇五）

15 周斌編著：《歷代名家尺牘精粹——趙之謙尺牘》（河南：河南美術出版社・二〇一六）

16 慶旭著：《點墨齋八——書法經典一〇〇名帖》（新北：野人文化股份有限公司・二〇一二）

17 顧建平編著：《魏碑入門》（台南：大孚書局印行・一九九六）

18 吳文正著：《街坊老店II——金漆招牌》（香港：文化葫蘆・二〇一七）

鳴謝

最後，在此感謝各位曾接受我們採訪和進行訪談的受訪者，包括諸位前輩恩師：王覺亮老師、楊佳先生、柯熾堅、譚智恒，文化創意界別的同輩朋友許瀚文、麥震東、徐壽懿、叁語仝人、WEEWUNGWUNG及談風：：vs：：再說，還有各界合作夥伴（如有遺漏，望請見諒）；信言設計大使的研究資助；香港三聯書店副總編輯李安、編輯經理李毓琪、責任編輯寧礎鋒和書籍設計師麥綮桁，你們專業的書籍出版企劃和製作，促成了本書的平裝和限量版面世。不勝感激；感謝為我們撰寫推薦序的平面設計前輩大師靳埭強、字體學者譚智

恒和台灣設計師／《字誌》主編葉忠宜；高添強先生的香港街道舊相；伍成邦、凌浩雲，還有一路以來支持我們從事設計工作的家人、愛人蜜友、伙伴朋友和同業。

《香港北魏真書》的出版，代表計劃將進入下一個研究和集資階段，香港北魏尚有許多未知的事物、人物和可能性，這是一本從設計角度出發研究書體應用的字體設計書籍，如有意見或交流的地方，歡迎與我們聯繫。希望我們未來可以繼續在不同的平台，延伸書法與字體設計研究，討論創意文化的社會角色，擴闊設計與大眾生活的接觸層面。

寫於二〇一八年七月一日，夏

陳濬人 ADONIAN CHAN

香港文字設計師、平面設計師及音樂人。一九八六年生於香港，二〇〇九年畢業於香港理工大學設計學院視覺傳意系。二〇一〇年與設計師徐壽懿創辦設計公司叁語設計。二〇一四年與其樂隊tfvsjs創辦文化空間及餐廳「談風：vs：再說」。二〇一二年起研究香港北魏字體風格，並致力以當代設計思維重新詮釋具香港風格的文字設計。

Hong Kong lettering designer, graphic designer and musician. Born in 1986 Hong Kong, graduated from BA (Hons) in Visual Communications, PolyU HK in 2009. He co-founded *Trilingua Design* with *Chris Tsui* in 2010, and co-founded restaurant and cultural space *"tfvsjs.syut"* with his music group *"tfvsjs"*. Since 2012, Adonian has been researching on *Hong Kong BeiWei*. He is now on a process of reinterpreting and redesigning this lettering style under today's aesthetics and technological context.

徐巧詩 IRE TSUI

設計生活作者、編輯和研究員，設計研究工作室 Talking Hands 發起人。啟民創社成員之一，專責內容傳意工作。畢業於香港理工大學設計學院學士、香港中文大學人類學文學碩士課程。曾於《明報周刊》任職編輯主任，及《明日風尚》、《CREAM》等編採工作。現正與各大媒體和設計及文化機構合作策劃創意內容，文章散見於《Obscura》、《Elle》（香港）、《星期日明報》、《家在街：香港自建社區》等。出版物：《荷李活道》、《家在街：香港自建社區》。

Design & lifestyle writer, editor and researcher, based in Hong Kong. Founder of design research studio *Talking Hands*, Head of Communications at Enable Foundation. She graduated from BA (Hons) in Design from PolyU HK and received her MA in Anthropology from CUHK. Previously worked as the Managing Editor of *Mingpao Weekly*, *MING* and *CREAM*. She works collaboratively with designers, cultural institutions and contributed to *Obscura*, *Elle HK*, *Sunday Mingpao* etc. Publications: *Hollywood Road*, *Home Street Home: HK's Self-build Communities*.

香港北魏真書

A Study on
Hong Kong Beiwei
Calligraphy
and
Type Design

責任編輯　寧礎鋒

書籍設計　麥綮桁

作者　　　陳濬人、徐巧詩

出版　　　三聯書店（香港）有限公司
　　　　　香港北角英皇道四九九號北角工業大廈二十樓

香港發行　香港聯合書刊物流有限公司
　　　　　香港新界荃灣德士古道二二〇至二四八號十六樓

印刷　　　美雅印刷製本有限公司
　　　　　香港九龍觀塘榮業街六號四樓A室

版次　　　二〇一八年七月香港第一版第一次印刷
　　　　　二〇二二年三月香港第一版第三次印刷

規格　　　大三十二開（一四〇＊二〇〇）三四四面

國際書號　ISBN 978-962-04-4368-8

WB http://www.zansyu.hk

FB 香港北魏真書 Zansyu

IG Zansyu

DESIGNTRUST
信言設計大使
AN INITIATIVE OF THE
HONG KONG AMBASSADORS
OF DESIGN

RESEARCH GRANT

三聯書店
http://jointpublishing.com

JPBooks.Plus
http://jpbooks.plus